학생, 직장인, 일반

千字文 펜글씨 쓰기의 완성!!

종합 千字文 펜글씨 교본

編輯部 編

*이 책의 특징
- 千字文의 유래
- 펜글씨의 집필법과 용구
- 漢字의 결구법
- 漢子의 일반적 필순
- 한자의 기본획 쓰기
- 천자문 펜글씨 쓰기 연습
- 전국 지명 쓰기
- 경조·증품 용어 쓰기
- 전국 시·도명 쓰기
- 전국 지명 쓰기
- 우리나라 성씨 쓰기
- 약자·속자 쓰기
- 반대의 뜻을 가진 漢字
- 同字異音
- 同音異義
- 必須 入試 古事成語
- 특히 주의해야 할 劃順
- 三綱五倫
- 朱子十悔
- 二十四 절기
- 원고 쓰기

太乙出版社

머 리 말

천자문은 중국 양나라때 주흥사(周興嗣)가 무제의 명을 받아 저술한 것이다.

사언고시(四言古詩)로 모두 250구로 되어 있는데 천지현황(天地玄黃)으로 시작하여 언재호야(焉哉乎也)로 맺는다.

이 천자문을 주흥사가 단 하룻밤에 저술하고 그 편철까지 마치고 보니 아침이 되어서는 그의 머리가 백발이 되었다 하여 일명 백수문(白首文)이라고 후대에 전해오고 있다.

이 천자문의 구절구절이 곧 명시이며 중국의 심오한 철학·진리·역사가 함축되어 있어 한구 한구 되내일수록 기름진 밭에 오곡이 여무는 듯 그 풍성한 기운에 절로 숙연하여 지지 않을 수가 없다.

그것을 조선시대 선조 11년 당시 명필인 한 석봉으로 하여금 쓰게한 것이 오늘에까지 이르른 한 석봉 천자문이다.

이것을 다시 학습하시는데 편의를 도모하여 본 펜글씨 천자문을 만들었다. 기존에 같은 류의 좋은 교본들이 많이 나와 있지만 본 교본의 특색은 행서(반흘림체)를 형식에 치우치지 않고 좀 깊게 학습할 수 있게 꾸몄다.

때로는 지식이 지혜보다 못하다 함은 지식은 자칫 무지로 통할 수 있고 지혜는 몸소 실천으로 통한다는 말에서 이름이 아닐까 싶다.

천자문 펜글씨는 학습하시는 모든 분들께 정체되어 있는 지식보담 흐름을 타는 재치와 실천하는 지혜의 대도를 걸으시길 간절히 소망해 본다.

일 러 두 기

펜을 잡을 때는, 펜대 위에 인지(人指)를 얹고 종이의 면에 45°~60° 정도로 잡는 것이 가장 좋은 자세입니다.

한자(漢字)에는 해서체(楷書體)·행서체(行書體)·초서체(草書體)가 있고, 한글에는 한글 특유의 한글체가 있으며 이 모두는 각기 그 나름의 완급(緩急)의 차가 있으며, 경중의 변화가 있습니다. 해서체는 50°~60°의 경사 각도로 쓰는 것이 좋으며, 해서체나 잔 글씨일수록 각도가 크고, 행서체·초서체·큰 글씨가 될수록 경사 각도는 50° 이하로 내려 갑니다. 45°의 각도는 손 끝에 힘이 들지 않는 각도이며, 평소에 펜 글씨를 정확하게 쓰자면 역시 50°~60°의 경사 각도로 펜대를 잡는 것이 가장 알맞는 자세라 할 수 있습니다.

▨ 집필법

펜을 잡을 때는, 펜대 위에 집게손가락을 얹고 종이의 면에 대하여 45°~60° 정도로 잡는 것이 좋은 자세입니다.

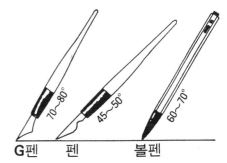

G펜 펜 볼펜

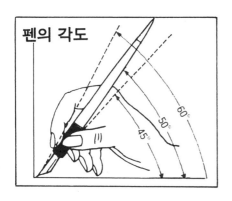

펜의 각도

▨ 펜글씨 용구

① **펜촉**—펜촉은 그 종류가 많지만, 대체로 필기용으로 쓰이는 것은 G펜·스푼펜·스쿨펜·활콘펜 등이 있으나, 스푼펜은 끝이 약간 둥글어 종이에 걸리지 않기 때문에 사무용으로 널리 애용되며, 펜글씨에 가장 적당한 펜촉이라 할 수 있습니다.

② **잉크**—잉크는 보통 청색과 적색을 많이 쓰며, 연한 색 보다는 약간 진한 색이 선명하여 보기에 좋습니다.

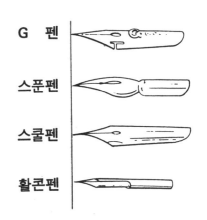

G 펜
스푼펜
스쿨펜
활콘펜

漢字의 結構法(글자를 꾸미는 법)

◇ 漢字의 結構는 대체적으로 다음 여덟 가지로 나눌 수 있다.

扁변 旁방	冠관 沓답	垂수	構구	繞요	單獨단독

扁	작은 扁을 위로 붙여쓴다.	堤	端	唯	時	絹
	다음과 같은 변은 길게 쓰고, 오른쪽을 가지런히 하며, 몸(旁)에 비해 약간 작게 양보하여 쓴다.	係	防	陳	科	號
		般	婦	賦	精	諸
旁	몸(旁)은 변에 닿지 않도록 한다.	飲	服	視	務	敎
冠	위를 길게 해야 될 머리.	苗	等	옆으로 넓게 해야 될 머리	富	雲
沓	받침 구실을 하는 글자는 옆으로 넓혀 안정되도록 쓴다.	魚	忠	愛	益	醫
垂	윗몸을 왼편으로 삐치는 글자는 아랫 부분을 조금 오른쪽으로 내어 쓴다.	原	府	庭	虎	屋
構	바깥과 안으로 된 글자는 바깥의 품을 넉넉하게 하고 안에 들어가는 부분의 공간을 알맞게 분할하여 주위에 닿지 않도록 쓴다.	圓	國	園	圖	團
		向	門	問	間	聞
繞	走 는 먼저 쓰고	起 辶廴	는 나중에 쓰며, 대략 네모가 되도록 쓴다.			進

漢字의 一般的인 筆順

1	위에서 아래로

위를 먼저 쓰고 아래는 나중에

一　二　三,　一　丁　工

2	왼쪽서 오른쪽으로

왼쪽을 먼저, 오른쪽을 나중에

丿　丿l　川,　丿　亻　仁　代　代

3	밖에서 안으로

둘러싼 밖을 먼저, 안을 나중에

l　冂　月　日,　l　冂　冂　田　田

4	안에서 밖으로

내려긋는 획을 먼저, 삐침을 나중에

亅　小　小,　一　二　丁　示

5	왼쪽 삐침을 먼저

① 左右에 삐침이 있을 경우

亅　小　小,　赤　赤　赤　赤　赤　赤　赤

② 삐침사이에 세로획이 없는 경우

尺　尺　尺　尺,　六　六　六

6	세로획을 나중에

위에서 아래로 내려긋는 획을 나중에

中　中　中　中,　甲　甲　甲　甲　甲

7	가로 꿰뚫는 획은 나중에

가로획을 나중에 쓰는 경우

女　女　女,　子　子　子

8	오른쪽 위의 점은 나중에

오른쪽 위의 점을 맨 나중에 씌음

犬　犬　犬　犬,　式　式　式　式　式　式

9	책받침은 맨 나중에

近　近　近　近　近　近　近
送　送　送　送　送　送　送　送

10	가로획을 먼저

가로획과 세로획이 교차하는 경우

古　古　古　古　古,　志　志　志　志　志
支　支　支　支,　土　土　土
末　末　末　末　末,　共　共　共　共　共　共

11	세로획을 먼저

① 세로획을 먼저 쓰는 경우

由　由　由　由　由,　田　田　田　田　田

② 둘러쌓여 있지 않는 경우는 가로획을 먼저 쓴다.

王　王　王　王,　主　主　主　主　主

12	가로획과 왼쪽 삐침

① 가로획을 먼저 쓰는 경우

左　左　左　左　左,　在　在　在　在　在　在

② 위에서 아래로 삐침을 먼저 쓰는 경우

右　右　右　右　右,　有　有　有　有　有　有

♣ 여기에서의 漢字 筆順은 外의 것들도 많지만 대개 一般的으로 널리 쓰여지는 것임.

한자의 기본 획

◉ 기본이 되는 점과 획을 충분히 연습한 다음 본문의 글자를 쓰십시오.

上	一	一							
工	二	二							
玉	三	三							
少	丿	丿							
大	丿	丿							
女	乀	乀							
人	乀	乀							
寸	亅	亅							
下	丨	丨							
中	丨	丨							
目	ㄱ	ㄱ							
句	ㄱ	ㄱ							
子	乛								

京	丶	丶							
永	丶	丶							
小	八	八							
火	㇆	㇆							
千	ノ	ノ							
江	氵	氵							
無	灬	灬							
起	走	走							
建	又	又							
近	辶	辶							
成	㇂	㇂							
毛	㇄	㇄							
室	宀	宀							
風	㇉	㇉							

天地玄黃	宇宙洪荒	日月盈昃
천지현황 : 하늘은 위에 있어 그 빛이 검고 땅은 아래에 있어 그 빛이 누렇다.	우주홍황 : 하늘과 땅 사이는 무한히 넓어서 끝이 없은즉 세상이 넓음을 말한다.	일월영측 : 해는 서쪽으로 지고 달도 차면 기울어진다.

天 地 玄 黃　宇 宙 洪 荒　日 月 盈 昃

하늘 천	땅 지	검을 현	누를 황	집 우	집 주	넓을 홍	거칠 황	날 일	달 월	찰 영	기울 측

辰宿列張	寒來暑往	秋收冬藏

진숙열장 : 별들은 각각 자리가 있어 하늘에 넓게 널려져 자기 자리를 차지하고 있다.

한래서왕 : 찬 것이 오면 더운 것이 가는 것과 같이 사철의 바뀜을 말한다.

추수동장 : 가을에 곡식을 거두고 겨울이 오면 저장해 둔다.

辰	宿	列	張	寒	來	暑	往	秋	收	冬	藏
별 진	잘 숙	벌릴 렬	베풀 장	찰 한	올 래	더울 서	갈 왕	가을 추	거둘 수	겨울 동	감출 장

閏餘成歲	律呂調陽	雲騰致雨
윤여성세: 일 년 이십사절기의 나머지 시각을 모아 윤달로 해를 정했다.	율여조양 : 육율(六律)과 육여(六呂)는 천지간의 양기를 고르게 하니, 즉 율은 양이요 여는 음이다.	운등치우 : 수증기가 올라가서 구름이 되고 찬공기를 만나 비가 된다. 곧 자연의 기상을 말한다.

閏餘成歲　律呂調陽　雲騰致雨

윤달 윤	남을 여	이룰 성	해 세	법칙 률	풍류 려	고를 조	별 양	구름 운	날 등	이룰 치	비 우

露結爲霜	金生麗水	玉出崑岡
노결위상 : 맺힌 이슬이 서리가 되고 밤기운이 풀잎에 물방울처럼 이슬을 이룬다.	금생여수 : 금은 여수에서 많이 나니 여수는 중국의 지명이다.	옥출곤강 : 옥은 곤륜의 산등성이에서 많이 나며 곤강은 중국의 산 이름이다.

露	結	爲	霜	金	生	麗	水	玉	出	崑	岡
이슬 로	맺을 결	할 위	서리 상	쇠 금	날 생	빛날 려	물 수	구슬 옥	날 출	산이름 곤	언덕 강

劍號巨闕	珠稱夜光	果珍李奈
검호거궐 : 칼이라고 불리운 것 중 구야자가 만든 거칠보검이 으뜸이다.	주칭야광 : 구슬의 빛이 낮과 같으므로 야광주라 일컬었다.	과진이내 : 과일 중 오얏과 벗의 진미가 으뜸이다.

劍	號	巨	闕	珠	稱	夜	光	果	珍	李	奈
칼 검	이름 호	클 거	집 궐	구슬 주	일컬을 칭	밤 야	빛 광	실과 과	보배 진	오얏 리	벗 내

菜重芥薑	海鹹河淡	鱗潛羽翔
채중개강 : 야채 중에서는 겨자와 생 강이 제일 소중하다.	해함하담 : 바닷물은 짜고 강물은 담 담하고 맑다.	인잠우상 : 비늘이 있는 고기들은 물 에 잠기고 날개 있는 새들은 공중에 서 난다.

菜	重	芥	薑	海	鹹	河	淡	鱗	潛	羽	翔
나물 채	무거울 중	겨자 개	생강 강	바다 해	짤 함	물 하	싱거울 담	비늘 린	잠길 잠	깃 우	날개 상

龍師火帝	鳥官人皇	始制文字
용사화제 : 복희씨는 용으로써 벼슬 이름을 붙이고, 화제의 신농씨는 불로써 벼슬을 기록하였다.	조관인황 : 소호는 새로써 벼슬을 기록하고 황제는 인문을 갖췄으므로 인황이라 하였다.	시제문자 : 복희씨는 창힐이라는 사람을 시켜 새 발자국을 보고 글자를 처음 만들었다.

龍師火帝　鳥官人皇　始制文字

용 룡	스승 사	불 화	임금 제	새 조	벼슬 관	사람 인	임금 황	비로소 시	지을 제	글월 문	글자 자

乃服衣裳	推位讓國	有虞陶唐
내복의상 : 이에 황제의 명을 받아 의관을 지어 등분을 분별하고 위의를 엄숙케 했다.	추위양국 : 벼슬과 나라를 사양하고 덕있는 사람 곧, 제순에게 전위(傳位)하였다.	유우도당 : 초야의 현인에게 나라를 넘겨준 바 요는 순에게, 순은 우에게 양국함.

乃服衣裳　推位讓國　有虞陶唐

이에 내	입을 복	옷 의	치마 상	밀 추	벼슬 위	사양할 양	나라 국	있을 유	나라 우	질그릇 도	나라 당

弔民伐罪	周發殷湯	坐朝問道
조민벌죄 : 불쌍한 백성을 위로하며 돕고 죄지은 백성은 벌주었다.	주발은탕 : 주발은 무왕의 이름이고 은탕은 은나라 탕왕의 약칭이다.	좌조문도 : 천하를 통일하여 왕위에 앉아 나라를 올바르게 다스리는 법을 물었다.

弔民伐罪 周發殷湯 坐朝問道

조상 조	백성 민	칠 벌	허물 죄	두루 주	필 발	은나라 은	끓일 탕	앉을 좌	아침 조	물을 문	길 도

垂拱平章	愛育黎首	臣伏戎羌

수공평장 : 백성을 바르게 다스리는 길은 임금이 스스로 공손한 몸가짐을 지녀야 함을 말한다.

애육여수 : 여수, 즉 백성을 임금이 사랑하고 양육함을 말한다.

신복융강 : 위와 같이 나라를 다스리면 그 덕에 굴복하여 오랑캐들까지도 복종하게 된다.

垂	拱	平	章	愛	育	黎	首	臣	伏	戎	羌
드리울 수	팔장낄 공	평할 평	글월 장	사랑 애	기를 육	검을 려	머리 수	신하 신	엎드릴 복	오랑캐 융	오랑캐 강

愛

遐邇壹體	率賓歸王	鳴鳳在樹
하이일체 : 먼 곳의 이민족이나 가까이 있는 제후들이 임금의 덕망에 회유되어 하나가 된다.	솔빈귀왕 : 서로 이끌고 복종하여 임금에게로 돌아온다.	명봉재수 : 명군 성현이 나타나면 봉이 운다는 말과 같이 덕망이 미치는 곳은 봉이 나무 위에서 울 것이다.

遐	邇	壹	體	率	賓	歸	王	鳴	鳳	在	樹
멀 하	가까울 이	한 일	몸 체	거느릴 솔	손님 빈	돌아갈 귀	임금 왕	울 명	새 봉	있을 재	나무 수

白駒食場　化被草木　賴及萬方

백구식장 : 흰 망아지도 덕에 감화되어 사람을 따르며 마당풀을 뜯어먹게 된다.

화피초목 : 덕화가 짐승에게 뿐 아니라 초목에까지도 미침을 말한다.

뇌급만방 : 만방에 아득히 넓다 하나 어진 덕은 고루 미치게 된다.

白駒食場　化被草木　賴及萬方

흰 백	망아지 구	밥 식	마당 장	될 화	입을 피	풀 초	나무 목	힘입을 뢰	미칠 급	일만 만	모 방

蓋	此	身	髮	四	大	五	常	恭	惟	鞠	養

개차신발 : 이 몸과 털은 부모에게 물려 받은 소중한 것이다.

사대오상 : 네 가지 큰 것과 다섯 가지 떳떳함이 있으니, 즉 사대는 도·천·지·왕이요, 오상은 인·의·예·지·신을 말한다.

공유국양 : 부모님을 봉양함에는 항시 공손히 하라. 이 몸은 부모의 기르신 은혜 때문이다.

蓋	此	身	髮	四	大	五	常	恭	惟	鞠	養
덮을 개	이 차	몸 신	터럭 발	넉 사	큰 대	다섯 오	떳떳 상	공손할 공	오직 유	기를 국	기를 양

豈敢毀傷	女慕貞烈	男效才良
기감훼상 : 부모님이 낳아 길러 주신 이 몸을 어찌 감히 더럽힐 수 있으리오.	여모정렬 : 여자는 정조를 굳게 지키고 행실을 단정히 해야 함을 말한다.	남효재량 : 남자는 재능을 닦고 어진 것을 본받아야 함을 말한다.

豈敢毀傷　女慕貞烈　男效才良

어찌 기	감히 감	헐 훼	상할 상	계집 녀	사모할 모	곧을 정	세찰 렬	사내 남	본받을 효	재주 재	어질 량

豈敢毀傷　女慕貞烈　男效才良

烈

知過必改	得能莫忘	罔談彼短
지과필개 : 사람은 누구나 허물이 있는 것이니 허물을 알면 반드시 고쳐야 한다.	득능막망 : 사람으로서 알아야 할 것을 배우면 그것을 잊지 않도록 노력하여야 한다.	망담피단 : 남의 단점을 알고 있을지라도 결코 말하지 말라.

知	過	必	改	得	能	莫	忘	罔	談	彼	短
알 지	허물 과	반드시 필	고칠 개	얻을 득	능할 능	말 막	잊을 망	없을 망	말씀 담	저 피	짧을 단

靡恃己長	信使可覆	器慾難量
미시기장 : 자신의 장기를 믿고 자랑하지 말며 교만하지도 말라.	신사가복 : 믿음은 움직일 수 없는 진리이고, 그것을 마땅히 거행하라.	기욕난량 : 사람의 기량은 깊고 깊어서 헤아리기 어렵다.

靡	恃	己	長	信	使	可	覆	器	慾	難	量
아닐 미	믿을 시	몸 기	긴 장	믿을 신	하여금 사	옳을 가	엎을 복	그릇 기	하고자할욕	어려울 난	헤아릴 량

墨悲絲染	詩讚羔羊	景行維賢
묵비사염 : 흰실에 검은 물이 들면 다시 희지 못함을 슬퍼한다.	시찬고양 : 시전 고양편에 문왕의 덕을 입어 남국 대부가 정직하게 됨을 기리다.	경행유현 : 행실을 훌륭하게 하고 당당하게 행하면 어진 사람이 된다.

墨	悲	絲	染	詩	讚	羔	羊	景	行	維	賢
먹 묵	슬플 비	실 사	물들 염	글 시	기릴 찬	양새끼 고	양 양	볕 경	다닐 행	맬 유	어질 현

克念作聖				德建名立				形端表正			
극념작성 : 성인의 언행을 잘 생각하여 수양을 쌓으면 성인이 될 수 있다.				덕건명립 : 덕으로서 모든 일을 행하면 자연 이름도 서게 된다.				형단표정 : 형용이 단정하고 깨끗하면 그 바른 마음이 밖으로 나타난다.			
克	念	作	聖	德	建	名	立	形	端	表	正
이길 극	생각 념	지을 작	성인 성	큰 덕	세울 건	이름 명	설 립	형상 형	끝 단	겉 표	바를 정
克	念	作	聖	德	建	名	立	形	端	表	正
克	念	作	聖	德	建	名	立	形	端	表	正
克	念	作	聖	德	建	名	立	形	端	表	正
克	念	作	聖	德	建	名	立	形	端	表	正
										表	

空谷傳聲	虛堂習聽	禍因惡積
공곡전성 : 성현의 말이 골짜기에서 소리가 퍼지듯이 멀리 전해진다.	허당습청 : 빈 집에서 착한 말을 할 지라도 천리 밖에서도 들을 수 있다.	화인악적 : 재앙을 받는 이는 평일에 악을 쌓았기 때문이다.

空	谷	傳	聲	虛	堂	習	聽	禍	因	惡	積
빌 공	골 곡	전할 전	소리 성	빌 허	집 당	익힐 습	들을 청	재앙 화	인할 인	모질 악	쌓을 적

福緣善慶	尺璧非寶	寸陰是競
복연선경 : 착한 일에서 복이 오는 것이니 착한 일을 하면 경사가 온다.	척벽비보 : 한 자 되는 구슬이라고 해서 반드시 보배라고는 할 수 없다.	촌음시경 : 보배로운 구슬보다 잠깐의 시간이 더욱 귀중하다.

福緣善慶　尺璧非寶　寸陰是競

복 복	인연 연	착할 선	경사 경	자 척	구슬 벽	아닐 비	보배 보	마디 촌	그늘 음	이 시	다툴 경

資	父	事	君	曰	嚴	與	敬	孝	當	竭	力

자부사군 : 어버이를 섬기는 효도로써 임금을 섬겨야 한다.

왈엄여경 : 임금을 섬기는 데는 엄숙함과 더불어 공경함이 있어야 한다.

효당갈력 : 부모를 섬기는 데는 마땅히 전력을 다하여야 한다.

資	父	事	君	曰	嚴	與	敬	孝	當	竭	力
재물 자	아버지 부	일 사	임금 군	가로 왈	엄할 엄	더불 여	공경 경	효도 효	마땅 당	다할 갈	힘 력

忠	則	盡	命	臨	深	履	薄	夙	興	溫	淸

충즉진명 : 충성은 목숨을 바칠 각오가 있어야 한다.

임심리박 : 깊은 곳에 임하듯이, 얇은 얼음을 밟듯이 모든 일에 주의하여야 한다.

숙흥온청 : 일찍 일어나서 추우면 덥게, 더우면 서늘하게 해 드려라.

忠	則	盡	命	臨	深	履	薄	夙	興	溫	淸
충성 충	곧 즉	다할 진	목숨 명	임할 림	깊을 심	밟을 리	얇을 박	일찍 숙	일 흥	따뜻할 온	서늘할 청

似蘭斯馨	如松之盛	川流不息
사란사형 : 지조와 절개는 난초와 같이 향기가 멀리 난다.	여송지성 : 소나무 같이 푸르고 성함은 군자의 절개를 말한다.	천류불식 : 냇물의 흐름은 쉬지 아니하니 군자의 행동거지를 말한 것이다.

似	蘭	斯	馨	如	松	之	盛	川	流	不	息
같은 사	난초 란	이 사	향기로울 형	같은 여	소나무 송	갈 지	성할 성	내 천	흐를 류	아니 불	쉴 식

淵澄取暎 | 容止若思 | 言辭安定

연징취영 : 못의 물이 맑아서 비치니 군자의 마음을 말한다.

용지약사 : 행동을 침착하게 하고 사물에 대해 깊이 생각하는 태도를 가져라.

언사안정 : 말은 완급을 잘 살펴서 안정되게 해야 한다.

淵 澄 取 暎 容 止 若 思 言 辭 安 定

못 연	맑을 징	취할 취	비칠 영	얼굴 용	그칠 지	같을 약	생각 사	말씀 언	말씀 사	편안할 안	정할 정

篤初誠美	愼終宜令	榮業所基
독초성미 : 무슨 일을 하더라도 처음에 신중히 하여야 한다.	신종의령 : 처음뿐만 아니라 끝맺음도 좋아야 한다.	영업소기 : 이상과 같이 잘 지키면 번성하는 기본이 된다.

篤	初	誠	美	愼	終	宜	令	榮	業	所	基
도타울 독	처음 초	정성 성	아름다울미	삼갈 신	마칠 종	마땅할 의	하여금 령	영화 영	업 업	바 소	터 기

籍甚無竟				學優登仕				攝職從政			

적심무경 : 뿐만 아니라 자신의 명예로운 이름이 길이 전해질 것이다.

학우등사 : 학식이 넉넉하면 벼슬길에 오를 수 있다.

섭직종정 : 벼슬을 잡아서는 정사에 있어서 소신껏 정치에 참여할 수 있어야 한다.

籍	甚	無	竟	學	優	登	仕	攝	職	從	政
호적 적	심할 심	없을 무	마칠 경	배울 학	넉넉할 우	오를 등	벼슬 사	잡을 섭	벼슬 직	좇을 종	정사 정
籍	甚	無	竟	學	優	登	仕	攝	職	從	政
籍	甚	無	竟	学	優	登	仕	摂	職	従	政
籍	甚	無	竟	学	優	登	仕	摂	職	従	政
										登	

存以甘棠	去而益詠	樂殊貴賤
존이감당 : 주나라 소공은 감당나무 아래서 백성을 교화시켰다.	거이익영 : 소공이 죽은 후 백성들은 그의 덕을 추모하여 감당시를 읊었다.	악수귀천 : 풍류도 귀천에 따라 다르니 천자와 제후, 사대부가 각각 다르다.

存以甘棠 去而益詠 樂殊貴賤

있을 존	써 이	달 감	아가위 당	갈 거	말이을 이	더할 익	읊을 영	풍류 악	다를 수	귀할 귀	천할 천

禮別尊卑	上和下睦	夫唱婦隨
예별존비 : 예도도 존비의 분별이 있어 군신·부자·부부·장유·붕우의 차별이 있다.	**상하하목** : 위에서 사랑하고 아래에서 공경함으로써 화목이 이루어진다.	**부창부수** : 지아비가 부르면 지어미가 따르니, 즉 원만한 가정을 말한 것이다.

禮	別	尊	卑	上	和	下	睦	夫	唱	婦	隨
예도 례	다를 별	높을 존	낮을 비	윗 상	화할 화	아래 하	화목 목	지아비 부	부를 창	지어미 부	따를 수

外 受 傅 訓	入 奉 母 儀	諸 姑 伯 叔

외수부훈 : 여덟 살이 되면 밖의 스승에게서 가르침을 받아야 한다.

입봉모의 : 집에 와서는 어머니의 행동과 가르침을 본받는다.

제고백숙 : 고모와 백부, 숙부 등이 친척임을 말한다.

外 受 傅 訓	入 奉 母 儀	諸 姑 伯 叔

밖	외	받을	수	스승	부	가르칠	훈	들	입	받들	봉	어머니	모	거동	의	모두	제	시어미	고	맏	백	아재비	숙

猶子比兒	孔懷兄弟	同氣連枝

유자비아 : 조카들도 자기의 자식들이니 차이를 두지 말라.

공회형제 : 형제는 서로 사랑하여야 하며 의좋게 지내야 한다.

동기연지 : 형제는 부모의 기운을 같이 받았으니 나무에 비하면 가지와 같다.

猶	子	比	兒	孔	懷	兄	弟	同	氣	連	枝
같을 유	아들 자	견줄 비	아이 아	구멍 공	품을 회	맏 형	아우 제	한가지 동	기운 기	이을 련	가지 지

交友投分				切磨箴規				仁慈隱惻			
교우투분 : 벗을 사귀는 데는 서로 분과 의기가 맞아야 한다.				절마잠규 : 학문과 덕행을 연마하여 사람으로서의 도리를 지켜야 한다.				인자은측 : 어진 마음으로 남을 사랑 하고 또한 측은하게 아껴 주어야 한 다.			
交	友	投	分	切	磨	箴	規	仁	慈	隱	惻
사귈 교	벗 우	던질 투	나눌 분	끊을 절	갈 마	경계 잠	법 규	어질 인	사랑 자	숨을 은	슬플 측
交	友	投	分	切	磨	箴	規	仁	慈	隱	惻
交	友	投	分	切	磨	箴	規	仁	慈	隱	惻
交	友	投	分	切	磨	箴	規	仁	慈	隱	惻
交	友	投	分	切	磨	箴	規	仁	慈	隱	惻
										交	

造次弗離	節義廉退	顚沛匪虧
조차불리 : 남을 염려하는 마음을 항상 간직하지 않으면 안된다.	절의렴퇴 : 청렴·절개·의리·사양은 군자가 지켜야 할 일이다.	전패비휴 : 엎어지고 넘어져도 이지러지지 않으니 용기를 잃지 말아라.

造	次	弗	離	節	義	廉	退	顚	沛	匪	虧
지을 조	버금 차	떨 불	떠날 리	마디 절	옳을 의	청렴할 렴	물러갈 퇴	넘어질 전	자빠질 패	아닐 비	이지러질휴

性靜情逸 心動神疲 守眞志滿

성정정일 : 성품이 고요하면 마음이 편안하니 고요함은 천성이요, 동작함은 인정이다.

심동신피 : 마음이 움직이면 정신이 피로해 진다.

수진지만 : 사람의 도리를 지키면 뜻이 충만하고 커진다.

성품 성	고요할 정	뜻 정	편안할 일	마음 심	움직일 동	귀신 신	피곤할 피	지킬 수	참 진	뜻 지	가득할 만

逐物意移　堅持雅操　好爵自縻

축물의이 : 물욕에 집착하면 바른 의가 악으로 변한다.

견지아조 : 맑은 절개와 곧은 지조를 굳게 지켜야 한다.

호작자미 : 천작을 극진히 하면 인작이 스스로 이르게 된다.

逐物意移　堅持雅操　好爵自縻

쫓을 축	만물 물	뜻 의	옮길 이	굳을 견	가질 지	맑을 아	지조 조	좋을 호	벼슬 작	스스로 자	얽을 미

都邑華夏	東西二京	背邙面洛
도읍화하 : 도읍은 왕성이 자리잡은 곳이며 화하는 당시 중국을 칭하는 말이다.	동서이경 : 동과 서에 두 서울이 있으니 동경은 낙양이고 서경은 장안이다.	배망면락 : 동경인 낙양은 북망산을 등지고 바라보고 있다.

都	邑	華	夏	東	西	二	京	背	邙	面	洛
도읍 도	고을 읍	빛날 화	여름 하	동녘 동	서녘 서	두 이	서울 경	등 배	북망산 망	낮 면	낙수 락

浮渭據涇	宮殿盤欝	樓觀飛驚
부위거경 : 서경인 장안은 위수를 끼고, 경수(涇水)를 의지하고 있다.	궁전반울 : 궁전은 울창한 나무 사이에 서린 듯 웅장하다.	누관비경 : 누각과 관망대는 하늘을 찌르 듯 높게 솟아 있다.

浮渭據涇　宮殿盤欝　樓觀飛驚

뜰 부	위수 위	웅거할 거	경수 경	집 궁	전각 전	소반 반	답답할 울	다락 루	볼 관	날 비	놀랄 경

圖	寫	禽	獸	畫	彩	仙	靈	丙	舍	傍	啓

도사금수 : 궁전 내부에는 새와 짐승을 그린 그림이 장식되어 있다.

화채선령 : 신선과 신령의 그림도 화려하게 채색되어 있다.

병사방계 : 병사 곁의 출입문을 열어 궁전을 출입하는 사람들의 편리를 도모하였다.

그림 도	베낄 사	새 금	짐승 수	그림 화	채색 채	신선 선	신령 령	남녘 병	집 사	곁 방	열 계

甲帳對楹				肆筵設席				鼓瑟吹笙			
甲帳對楹				肆筵設席				鼓瑟吹笙			
갑옷 갑	장막 장	대할 대	기둥 영	펼 사	자리 연	베풀 설	자리 석	북 고	비파 슬	불 취	저 생

갑장대영 : 아름다운 갑장이 기둥을 대하였으니, 임금이 잠시 머무르는 곳이다.

사연설석 : 돗자리를 펴서 잔치하는 자리를 만든다.

고슬취생 : 비파를 뜯고 생황을 불어 흥을 돋구다.

陞階納陛	弁轉疑星	右通廣內
승계납폐 : 문무백관이 계단을 올라 임금께 납폐한다.	변전의성 : 백관이 쓴 관에서는 번쩍이는 구슬이 마치 별인가 의심할 정도이다.	우통광내 : 오른편으로는 비서들이 집무하는 광내로 통하였다.

陞階納陛　弁轉疑星　右通廣內

오를 승	섬돌 계	들일 납	섬돌 폐	고깔 변	구름 전	의심 의	별 성	오른 우	통할 통	넓을 광	안 내

陞階納陛　弁轉疑星　右通広内

| 左達承明 | | | | 既集墳典 | | | | 亦聚群英 | | | |

좌달승명 : 왼편으로는 승명에 이르니, 승명은 사기를 교열하는 집이다.

기집분전 : 이미 분과 전을 모았으니 삼황의 글은 삼분이고 오제의 글은 오전이다.

역취군영 : 또한 여러 영웅을 모아 분전을 강론하여 치국하는 도를 밝힘이라.

左	達	承	明	既	集	墳	典	亦	聚	群	英
왼 좌	이를 달	이을 승	밝을 명	이미 기	모을 집	무덤 분	법 전	또 역	모일 취	무리 군	꽃뿌리 영

杜 稾 鍾 隷	漆 書 壁 經	府 羅 將 相
두고종례 : 초서를 처음으로 쓴 두고와 예서를 처음 쓴 종례의 글로 비치되어 있다.	칠서벽경 : 한나라 영제가 돌벽에서 발견한 서골과 공자가 발견한 육경도 비치되어 있다.	부라장상 : 관부에는 좌우에 장수와 정승들이 늘어서 있다.

杜	稾	鍾	隷	漆	書	壁	經	府	羅	將	相
막을 두	짚 고	술잔 종	글씨 례	옻칠 칠	글 서	벽 벽	글 경	마을 부	벌릴 라	장수 장	서로 상

路 俠 槐 卿	戶 封 八 縣	家 給 千 兵
노협괴경 : 길에는 삼공구경이 마차를 타고 입궁한다.	호봉팔현 : 한나라가 천하를 통일하고 여덟 고을 민호를 주어 공신으로 봉하였다.	가급천병 : 그 공신들에게는 천명의 군사를 주어 그 집을 호위시켰다.

路		俠	槐	卿	戶	封	八	縣	家	給		千	兵
길	로	호협할 협	느티나무괴	벼슬 경	지게 호	봉할 봉	여덟 팔	고을 현	집 가	줄	급	일천 천	군사 병

高冠陪輦	驅轂振纓	世祿侈富
고관배련 : 대신이 높은 관을 쓰고 임금의 수레를 모니 제후의 예로 대접했다.	구곡진영 : 수레를 몰 때마다 관끈이 흔들리니 임금 출행에 제후의 위엄이 있다.	세록치부 : 봉록은 사치스럽고 풍부하니 제후 자손 대대로 부귀영화를 누렸다.

高冠陪輦　驅轂振纓　世祿侈富

높을 고	갓 관	모실 배	손수레 련	몰 구	바퀴 곡	떨칠 진	갓끈 영	인간 세	푸를 록	사치 치	부자 부

車駕肥輕	策功茂實	勒碑刻銘
거가비경 : 말은 살찌고 수레는 가볍기만 하다.	책공무실 : 공을 꾀함에 무성하고 충실하다.	늑비각명 : 그 공을 찬미하기 위해 이름을 새긴 비석을 세워 후세에 그 공을 전하였다.

車	駕	肥	輕	策	功	茂	實	勒	碑	刻	銘
수레 거	멍에 가	살찔 비	가벼울 경	꾀 책	공 공	성할 무	열매 실	굴레 륵	비석 비	새길 각	새길 명

磻溪伊尹	佐時阿衡	奄宅曲阜
반계이윤 : 문왕은 반계에서 강태공을 맞고, 은왕은 신야에서 이윤을 맞았다.	좌시아형 : 위급한 때를 맞추어 임금을 도우니 아형은 상나라 재상 이윤의 칭호이다.	엄택곡부 : 주공의 공에 보답하는 마음으로 나라 곡부에 궁전을 세워 하사하였다.

磻溪伊尹 佐時阿衡 奄宅曲阜

반계 반	시내 계	저 이	맏 윤	도울 좌	때 시	언덕 아	저울대 형	문득 엄	집 택	굽을 곡	언덕 부

微旦孰營	桓公匡合	濟弱扶傾
미단숙영 : 주공이 아니면 어찌 그 큰 궁전을 세웠으리오.	**환공광합** : 제나라 환공은 천하를 바로잡아 제후들에게 맹약을 지키도록 하였다.	**제약부경** : 약한 나라를 구제하고 기울어지는 제신을 도와서 바로 잡아 주었다.

微	旦	孰	營	桓	公	匡	合	濟	弱	扶	傾
작을 미	아침 단	누구 숙	경영할 영	굳셀 환	귀인 공	바를 광	모일 합	건널 제	약할 약	붙들 부	기울 경

綺回漢惠	説感武丁	俊乂密勿
기회한혜 : 한나라 네 현인의 한 사람인 기가 한나라 혜제를 회복시켜 주었다.	설감무정 : 부열이 들에서 역사함에 무정의 꿈에 감동되어 곧 정승이 되었다.	준예밀물 : 준걸과 재사가 조정에 많이 모여 들었다.

綺	回	漢	惠	説	感	武	丁	俊	乂	密	勿
비단 기	돌아올 회	한수 한	은혜 혜	말씀 설	느낄 감	호반 무	장정 정	준걸 준	어질 예	빽빽할 밀	말 물

多士寔寧	晋楚更霸	趙魏困横
다사식녕 : 바른 선비들이 많으니 국가가 태평성대이다.	진초갱패 : 진과 초가 다시 으뜸이 되니 진문공과 초장왕이 패왕이 되었다.	조위곤횡 : 조와 위는 연횡 때문에 진나라에 많은 곤란을 받았다.

多	士	寔	寧	晋	楚	更	霸	趙	魏	困	横
많을 다	선비 사	이 식	편안할 녕	진나라 진	초나라 초	다시 갱	으뜸 패	조나라 조	나라 위	곤할 곤	비낄 횡

假途滅虢	踐土會盟	何遵約法
가도멸괵 : 길을 빌려 괵국을 멸하니 길을 빌려준 우국도 망하였다.	천토회맹 : 진문공이 제후를 천토에 모아 서로 맹세하게 하였다.	하준약법 : 소하는 한 고조와 더불어 약법삼장을 정하여 준행케 하였다.

假	途	滅	虢	踐	土	會	盟	何	遵	約	法
거짓 가	길 도	멸할 멸	나라이름 괵	밟을 천	흙 토	모을 회	맹세 맹	어찌 하	좇을 준	언약 약	법 법

韓弊煩刑				起翦頗牧				用軍最精			
한폐번형 : 한비(韓非)는 번거롭고 가혹한 형벌을 진시황에게 시행케 하여 오히려 많은 폐해를 가져오게 했다.				기전파목 : 백기와 왕전은 진의 장수이고 염파와 이목은 조의 장수였다.				용군최정 : 이 네 장수는 군사 쓰기를 가장 정결히 하였다.			
韓	弊	煩	刑	起	翦	頗	牧	用	軍	最	精
한나라 **한**	해질 **폐**	번거로울 **번**	형벌 **형**	일어날 **기**	자를 **전**	자못 **파**	칠 **목**	쓸 **용**	군사 **군**	가장 **최**	정기 **정**
韓	弊	煩	刑	起	翦	頗	牧	用	軍	最	精
韓	弊	煩	刑	起	翦	頗	牧	用	軍	最	精
韓	弊	煩	刑	起	翦	頗	牧	用	軍	最	精
韓	弊	煩	刑	起	翦	頗	牧	用	軍	最	精
											最

宣威沙漠	馳譽丹青	九州禹跡
선위사막 : 장수로서 그 위엄이 멀리 사막에까지 퍼졌다.	치예단청 : 한나라 선제는 공신들의 초상을 후대에까지 전하기 위하여 기린각에 단청으로 그리게 하였다.	구주우적 : 구주(九州)를 정한 것은 우임금의 공적을 알 수 있는 자취이다.

宣	威	沙	漠	馳	譽	丹	青	九	州	禹	跡
베풀 선	위엄 위	모래 사	아득할 막	달릴 치	기릴 예	붉은 단	푸를 청	아홉 구	고을 주	임금 우	자취 적

百	郡	秦	并	嶽	宗	恒	岱	禪	主	云	亭

백군진병 : 진나라는 천하를 통일하여 전국에 100군을 두었다.

악종항대 : 오악은 동태·서화·남형·북항·중숭산이니 항산과 태산이 조종이다.

선주운정 : 운과 정은 천자를 봉선하고 제사하는 곳이니 운정은 태산에 있다.

百	郡	秦	并	嶽	宗	恒	岱	禪	主	云	亭
일백 백	고을 군	진나라 진	아우를 병	큰산 악	마루 종	항상 항	산이름 대	선위할 선	임금 주	이를 운	정자 정

鴈門紫塞	鷄田赤城	昆池碣石
안문자새 : 북에는 안문산이 있고 만리장성 밖으로는 붉은 적성이 있다.	계전적성 : 계전은 옹주에 있고 적성은 거주에 있는 고을이다.	곤지갈석 : 곤지는 운남 곤명현에 있고 갈석은 부평현에 있다.

鴈門紫塞	鷄田赤城	昆池碣石

기러기 안	문 문	자주빛 자	변방 새	닭 계	밭 전	붉을 적	재 성	만 곤	못 지	비 갈	돌 석

鉅野洞庭	曠遠綿邈	巖岫杳冥
거야동정 : 거야는 태산 동편에 있는 광야이고 동정은 호남성에 있는 중국 제일의 호수이다.	광원면막 : 산·벌판·호수들이 멀리 까지 아득히 이어져 있다.	암수묘명 : 큰 바위 사이는 동굴같이 깊고 어둡기조차 하였다.

鉅	野	洞	庭	曠	遠	綿	邈	巖	岫	杳	冥
클 거	들 야	골 동	뜰 정	빌 광	멀 원	솜 면	멀 막	바위 암	산굴 수	어두울 묘	어두울 명

治本於農	務茲稼穡	俶載南畝
치본어농 : 농사로서 나라 다스리는 근본을 삼으니, 즉 농본 정책을 말한다.	무자가색 : 때를 놓치지 말고 심고 거두는 데 힘써야 한다.	숙재남묘 : 비로소 남양의 밭에서 농작물을 북돋아 기른다.

治本於農務茲稼穡俶載南畝

다스릴 치	근본 본	어조사 어	농사 농	힘쓸 무	이 자	심을 가	거둘 색	비로소 숙	실을 재	남녘 남	이랑 묘

我藝黍稷	稅熟貢新	勸賞黜陟
아예서직 : 나는 기장과 피를 심는 농사 일에 열중하겠다.	세숙공신 : 곡식이 익으면 부세하며 신곡으로 종묘에 제사를 올린다.	권상출척 : 농민의 의기를 앙양키 위하여, 열심히 한 자는 상주고 게을리 한 자는 출적하였다.

我	藝	黍	稷	稅	熟	貢	新	勸	賞	黜	陟
나 아	심을 예	기장 서	피 직	거둘 세	익을 숙	바칠 공	새 신	권할 권	상줄 상	내칠 출	오를 척

孟軻敦素	史魚秉直	庶幾中庸
맹가돈소 : 맹자는 그 모친의 교훈을 받아 자사문하에서 배웠다.	사어병직 : 사어는 위나라 대부였으며 그 성격이 매우 강직하였다.	서기중용 : 어떠한 일이든 한쪽으로 치우침이 없도록 하였다.

孟 軻 敦 素 史 魚 秉 直 庶 幾 中 庸

맏 맹	높을 가	도타울 돈	바탕 소	사기 사	물고기 어	잡을 병	곧을 직	여러 서	거의 기	가운데 중	떳떳할 용

勞謙謹勅				聆音察理				鑑貌辨色			

노겸근칙 : 근로하고 겸손하며 삼가 하고 자신을 경계하여야 한다.

영음찰리 : 소리를 듣고 거동을 살피니 비록 조그마한 일이라도 주의하여야 한다.

감모변색 : 모양과 거동으로 그 사람의 심리를 분별할 수 있다.

勞	謙	謹	勅	聆	音	察	理	鑑	貌	辨	色
수고할 로	겸손할 겸	삼갈 근	칙서 칙	들을 령	소리 음	살필 찰	이치 리	거울 감	모양 모	분별 변	빛 색
勞	謙	謹	勅	聆	音	察	理	鑑	貌	辨	色
勞	謙	謹	勅	聆	音	察	理	鑑	貌	辨	色
											理

貽 厥 嘉 猷	勉 其 祗 植	省 躬 譏 誡
이궐가유 : 착한 일을 하여 자손에게 좋은 것을 남겨야 한다.	면기지식 : 착한 것을 자손에게 심어 주는 데 힘써야 하며 좋은 가정을 이루어라.	성궁기계 : 희롱함과 경계함이 있는 가 염려하여 몸을 살피라.

貽	厥	嘉	猷	勉	其	祗	植	省	躬	譏	誡
줄 이	그 궐	아름다울 가	꾀 유	힘쓸 면	그 기	공경 지	심을 식	살필 성	몸 궁	꾸짖을 기	경계할 계

寵增抗極				殆辱近恥				林皐幸即			

총증항극 : 총애가 더할수록 교만한 태도를 부리지 말고 더욱 조심하여야 한다.

태욕근치 : 신임을 받는다고 욕된 일을 하면 멀지 않아서 위태함과 치욕이 온다.

임고행즉 : 그러한 치욕보담 숲속에 묻혀 편히 지내는 것이 오히려 다행일 것이다.

寵	增	抗	極	殆	辱	近	恥	林	皐	幸	即
사랑 총	더할 증	겨룰 항	극진할 극	위태할 태	욕할 욕	가까울 근	부끄러울치	수풀 림	늪 고	다행 행	곧 즉

兩	疏	見	機	解	組	誰	逼	索	居	閑	處

양소견기 : 한나라의 소광과 소수는 때를 보아 상소한 후 낙향했다.

해조수핍 : 관의 끈을 풀고 사직하고 돌아가니 누가 핍박하리요.

색거한처 : 퇴직하여 한가한 곳을 찾아 세상을 보낸다.

兩	疏	見	機	解	組	誰	逼	索	居	閑	處

| 두 | 랑 | 상소 소 | 볼 견 | 틀 기 | 풀 해 | 짤 조 | 누구 수 | 핍박할 핍 | 찾을 색 | 살 거 | 한가할 한 | 곳 처 |

沈黙寂寥	求古尋論	散慮逍遙
침묵적료 : 세상의 번뇌를 피해 고향에 돌아와 조용히 사니 고요하고 태평하다.	구고심론 : 옛 성현의 글을 의논하고 고인을 찾아 토론한다.	산려소요 : 세상일을 잊어버리고 자연 속에 즐김이 한가하고 평온하다.

沈	黙	寂	寥	求	古	尋	論	散	慮	逍	遙
잠길 침	잠잠할 묵	고요할 적	쓸쓸할 료	구할 구	옛 고	찾을 심	의논할 론	흩어질 산	생각 려	노닐 소	노닐 요

欣奏累遣				感謝歡招				渠荷的歷			

흔주누견 : 기쁨은 아뢰고 더러움은 보내니

척사환초 : 마음 속의 슬픈 것은 없어지고 그 즐거움만 불러온다.

거하적력 : 개천의 연꽃도 아름답고 향기 또한 그 빛이 역력하다.

欣	奏	累	遣	感	謝	歡	招	渠	荷	的	歷
기쁠 흔	아뢸 주	여러 루	보낼 견	슬플 척	사례 사	기쁠 환	부를 초	개천 거	연꽃 하	과녁 적	지날 력

園莽抽條	枇杷晚翠	梧桐早凋

원망추조 : 동산의 풀은 땅 속 양분으로 가지가 뻗고 크게 자란다.

비파만취 : 비파나무 잎사귀는 늦게까지 그 빛이 푸르다.

오동조조 : 오동나무 잎사귀는 가을이 되면 곧 시들어 버린다.

園	莽	抽	條	枇	杷	晚	翠	梧	桐	早	凋
동산 원	풀 망	뺄 추	가지 조	나무 비	나무 파	늦을 만	비취색 취	오동 오	오동 동	이를 조	마를 조

陳根委翳	落葉飄颻	遊鯤獨運
진근위예 : 가을에는 고목의 뿌리조차 시들어 말라가고,	낙엽표요 : 나뭇잎은 가지에서 떨어져 바람에 나부낀다.	유곤독운 : 곤어는 북해의 큰 고기이며 홀로 창해를 헤엄쳐 노닌다.

陳	根	委	翳	落	葉	飄	颻	遊	鯤	獨	運
묵을 진	뿌리 근	시들 위	가릴 예	떨어질 락	잎사귀 엽	날릴 표	날릴 요	놀 유	고기 곤	홀로 독	운전 운

凌摩絳霄	耽讀翫市	寓目囊箱

능마강소 : 곤어가 봉새로 변하여 한 번 날면 구천에 이르니 사람의 운수를 말한다.

탐독완시 : 한나라의 왕충은 독서를 즐겨 항상 저자시에서까지 탐독하였다.

우목낭상 : 왕충은 글을 한번 읽으면 잊지 아니하니 주머니나 상자에 둠과 같다고 했다.

凌	摩	絳	霄	耽	讀	翫	市	寓	目	囊	箱
능멸 릉	만질 마	붉을 강	하늘 소	즐길 탐	읽을 독	아낄 완	저자 시	붙일 우	눈 목	주머니 낭	상자 상

易輶攸畏	屬耳垣墻	具膳飱飯
이유유외 : 군자는 생각없이 가볍게 움직이고 쉽게 말하는 것을 두려워 해야 한다.	속이원장 : 벽에도 귀가 있다는 말과 같이 경솔히 말하는 것을 삼가 조심 해야 한다.	구선손반 : 편식을 피하고 반찬을 고 루 고루 곁들어 밥을 먹으니.

易	輶	攸	畏	屬	耳	垣	墻	具	膳	飱	飯
쉬울 이	가벼울 유	바 유	두려울 외	붙일 속	귀 이	담 원	담 장	갖출 구	반찬 선	밥 손	밥 반

適口充腸	飽飫烹宰	飢厭糟糠
적구충장 : 훌륭한 음식이 아니라도 입에 맞으면 배를 채울 수 있다.	포어팽재 : 배가 부를 때에는 아무리 좋은 음식이라도 맛을 모른다.	기염조강 : 반대로 배가 고플 때에는 겨와 재강이라도 맛이 있다.

適	口	充	腸	飽	飫	烹	宰	飢	厭	糟	糠
마침 적	입 구	찰 충	창자 장	배부를 포	배부를 어	삶을 팽	재상 재	주릴 기	싫을 염	지게미 조	겨 강

親戚故舊	老少異糧	妾御績紡
친척고구 : 친은 동성지친이고 척은 이성지친이라, 고구는 옛 친구를 말한다.	노소이량 : 늙은이와 젊은이의 식사가 다르다.	첩어적방 : 남자는 밖에서 일하고 여자는 안에서 길쌈을 한다.

親	戚	故	舊	老	少	異	糧	妾	御	績	紡
친할 친	겨레 척	연고 고	예 구	늙을 로	젊을 소	다를 이	양식 량	첩 첩	모실 어	길쌈 적	길쌈 방
親	戚	故	舊	老	少	異	糧	妾	御	績	紡
親	戚	故	舊	老	少	異	粮	妾	御	績	紡
親	戚	故	舊	老	少	異	粮	妾	御	績	紡

績

侍巾帷房	紈扇圓潔	銀燭煒煌
시건유방 : 안방에는 수건으로 모시고 반드시 처첩의 하는 일이다.	환선원결 : 깁으로 만든 부채는 둥글고 깨끗하다.	은촉휘황 : 은빛나는 촛불이 휘황찬란하게 비친다.

侍	巾	帷	房	紈	扇	圓	潔	銀	燭	煒	煌
모실 시	수건 건	장막 유	방 방	흰깁 환	부채 선	둥글 원	맑을 결	은 은	촛불 촉	빛날 휘	빛날 황

晝眠夕寐	藍筍象床	絃歌酒讌
주면석매 : 낮에 낮잠 자고 밤에 일찍 자니 한가한 사람의 일이다.	남순상상 : 푸른 대순과 상아로 장식한 침상이 청아하니, 한가한 사람의 침상이니라.	현가주연 : 거문고를 타며 술과 노래로 잔치한다.

晝	眠	夕	寐	藍	筍	象	床	絃	歌	酒	讌
낮 주	졸 면	저녁 석	잘 매	쪽 람	대나무 순	코끼리 상	평상 상	줄 현	노래 가	술 주	잔치 연

接杯擧觴	矯手頓足	悅豫且康
접배거상 : 크고 작은 술잔을 서로 주고 받으며 즐기는 모습이다.	교수돈족 : 손을 들고 발을 굴리며 흥겹게 춤을 춘다.	열예차강 : 이상과 같이 태평하니 마음이 즐겁고 평안하다.

接	杯	擧	觴	矯	手	頓	足	悅	豫	且	康
접할 접	잔 배	들 거	잔 상	바로잡을 교	손 수	조아릴 돈	발 족	기쁠 열	미리 예	또 차	편안 강

嫡後嗣續	祭祀蒸嘗	稽顙再拜
적후사속 : 적실, 즉 장남은 뒤를 계승하여 대를 잇는다.	제사증상 : 조상에게 제사하되 겨울제사는 증이라 하고 가을제사는 상이라 한다.	계상재배 : 이마를 조아려 선조에게 두 번 절한다.

嫡	後	嗣	續	祭	祀	蒸	嘗	稽	顙	再	拜
맏 적	뒤 후	이을 사	이을 속	제사 제	제사 사	찔 증	맛볼 상	조아릴 계	이마 상	두 재	절 배

悚懼恐惶	牋牒簡要	顧答審詳
송구공황 : 송구하고 공황하니 엄숙하고 공경함이 지극하다.	전첩간요 : 글과 편지는 간략히 요약해서 써야 한다.	고답심상 : 편지의 회답은 신중하고도 상세하게 써야 한다.

悚	懼	恐	惶	牋	牒	簡	要	顧	答	審	詳
두려울 송	두려울 구	두려울 공	두려울 황	편지 전	편지 첩	대쪽 간	중요 요	돌아볼 고	대답 답	찾을 심	자세 상

骸垢想浴	執熱願凉	驢騾犢特
해구상욕 : 몸에 때가 끼면 목욕할 것을 생각한다.	집열원량 : 뜨거운 것을 접하면, 본능적으로 찬 것을 찾게 된다.	여라독특 : 가축은 나귀와 노새와 송아지, 소 등을 말한다.

骸	垢	想	浴	執	熱	願	凉	驢	騾	犢	特
뼈 해	때 구	생각 상	목욕 욕	잡을 집	더울 열	원할 원	서늘할 량	나귀 려	노새 라	송아지 독	소 특

駭躍超驤	誅斬賊盜	捕獲叛亡
해약초양 : 가죽들은 놀라 뛰기도 하고 달리며 노닌다.	주참적도 : 역적과 도적을 베어 처벌한다.	포획반망 : 배반한 자와 도망하는 자를 포박하여 엄벌로 다스린다.

駭	躍	超	驤	誅	斬	賊	盜	捕	獲	叛	亡
놀랄 해	뛸 약	뛸 초	달릴 양	벨 주	벨 참	도둑 적	도망 도	잡을 포	얻을 획	모반 반	망할 망

布射遼丸	嵇琴阮嘯	恬筆倫紙
포사요환 : 한나라의 여포는 활을 잘 쏘았고 의료는 탄자를 잘 던졌다.	혜금완소 : 위나라의 혜강은 거문고를 잘 타고 완적은 휘파람을 잘 불었다.	염필륜지 : 진국 몽념은 토끼털로 처음 붓을 만들었고 후한 채륜은 처음 종이를 만들었다.

布	射	遼	丸	嵇	琴	阮	嘯	恬	筆	倫	紙
베 포	쏠 사	멀 료	탄환 환	뫼 혜	거문고 금	성 완	휘파람 소	편안할 염	붓 필	인륜 륜	종이 지

鈞巧任釣	釋紛利俗	並皆佳妙
균교임조 : 한나라의 마균은 지남거를 만들고 전국시대 임공자는 낚시를 처음 만들었다.	석분이속 : 이 여덟 사람은 재주를 다하여 어지러움을 풀어 세상을 이롭게 하였다.	병개가묘 : 이들 모두는 아름다우며 절묘한 재주를 가진 사람들이었다.

鈞	巧	任	釣	釋	紛	利	俗	並	皆	佳	妙
서른근 균	공교 교	맡길 임	낚시 조	놓을 석	어지러울분	이로울 리	풍속 속	아우를 병	다 개	아름다울가	묘할 묘

毛施淑姿 工顰妍笑 年矢每催

모시숙자 : 월왕 구천이 사랑했던 모장과, 또 월녀 서시는 절세미인이었다.

공빈연소 : 찡그리는 모습조차 예뻐 흉내낼 수 없거늘 그 웃는 모습은 얼마나 아름다우랴.

연시매최 : 세월은 화살같이 빠르다.

毛	施	淑	姿	工	頻	妍	笑	年	矢	每	催
터럭 모	베풀 시	맑을 숙	모양 자	장인 공	찡그릴 빈	고을 연	웃음 소	해 년	화살 시	매양 매	재촉 최

義暉朗曜	旋璣懸斡	晦魄環照
희휘랑요 : 햇빛과 달빛은 온 세상을 비추어 만물에 혜택을 준다.	선기현알 : 구슬로 만든 혼천의가 높은 곳에 매달려 돌고 있다.	회백환조 : 그믐이 되면 달은 빛이 없어졌다가 다시 돌며 천지를 비친다.

義	暉	朗	曜	旋	璣	懸	斡	晦	魄	環	照
복희 희	빛날 휘	밝을 랑	빛날 요	구슬 선	구슬 기	달 현	돌 알	그믐 회	혼 백	고리 환	비칠 조

| 指 | 薪 | 修 | 祐 | 永 | 綏 | 吉 | 邵 | 矩 | 步 | 引 | 領 |

지신수우 : 불타는 나무와 같은 열정으로 도리를 닦으면 복을 얻는다.

영수길소 : 그렇게 하면 영원토록 편안하고 길함이 높으리라.

구보인령 : 걸음을 바르게 걷고 행실도 바르니 위풍이 당당하다.

| 손가락 지 | 섶 신 | 닦을 수 | 도울 우 | 길 영 | 편안 수 | 길할 길 | 높을 소 | 법 구 | 걸음 보 | 이끌 인 | 거느릴 령 |

俯仰廊廟	束帶矜莊	徘徊瞻眺
부앙랑묘 : 항상 낭묘에 있는 듯 머리 숙여 예의를 지켜라.	속대긍장 : 의복을 단정하게 하므로써 그 긍지 또한 높으리라.	배회첨조 : 같은 장소를 배회하면서 바라보는 것 조차 예의에 어긋남이 없어야 한다.

俯	仰	廊	廟	束	帶	矜	莊	徘	徊	瞻	眺
구부릴 부	우러를 앙	행랑 랑	사당 묘	묶을 속	띠 대	자랑 긍	엄할 장	배회 배	배회 회	볼 첨	볼 조

孤陋寡聞	愚蒙等誚	謂語助者
고루과문 : 배운 것이 고루하고 들은 것이 적어서 외롭다(천자문 저자 자신을 겸손하게 말한 것).	우몽등초 : 어리석고 보잘 것 없는 몽매함으로 남에게 책망 듣지 않을까 두렵다.	위어조자 : 어조라 함은 한문의 조사, 즉 다음과 같다.

孤	陋	寡	聞	愚	蒙	等	誚	謂	語	助	者
외로울 고	더러울 루	적을 과	들을 문	어리석을우	어릴 몽	무리 등	꾸짖을 초	이를 위	말씀 어	도울 조	놈 자

孤	陋	寡	聞	愚	蒙	等	誚	謂	語	助	者

孤	陋	寡	聞	愚	蒙	等	誚	謂	語	助	者

焉哉乎也

언재호야 : 많은 어조사 중 언·재·
호·야는 특히 많이 쓰이는 글자이다.

焉	哉	乎	也
어찌 언	어조사 재	어조사 호	어조사 야
焉	哉	乎	也
焉	哉	乎	也

焉	哉	乎	也
焉	哉	乎	也

전국 시 · 도명 쓰기

서울 特別市		
仁川廣域市		
大邱廣域市		
大田廣域市		
光州廣域市		
釜山廣域市		

京 畿 道			
忠淸北道			
忠淸南道			
江 原 道			
全羅北道			
全羅南道			
慶尙北道			
慶尙南道			
濟 州 道			
咸鏡北道			
咸鏡南道			
平安北道			
平安南道			
黃 海 道			

전국 지명 쓰기

水	原	수 원			
富	川	부 천			
安	養	안 양			
果	川	과 천			
九	里	구 리			
渼	金	미 금			
河	南	하 남			
城	南	성 남			
始	興	시 흥			
華	城	화 성			
廣	州	광 주			
龍	仁	용 인			
高	陽	고 양			
利	川	이 천			
加	平	가 평			
安	城	안 성			
抱	川	포 천			
連	川	연 천			
金	浦	김 포			
楊	平	양 평			

麗	州	여 주			
春	川	춘 천			
江	陵	강 능			
原	州	원 주			
溟	州	명 주			
束	草	속 초			
高	城	고 성			
原	城	원 성			
墨	湖	묵 호			
横	城	횡 성			
寧	越	영 월			
平	昌	평 창			
三	陟	삼 척			
鐵	岩	철 암			
楊	口	양 구			
麟	蹄	인 제			
華	川	화 천			
洪	川	홍 천			
旌	善	정 선			
鐵	原	철 원			

咸 安	함 안				
昌 寧	창 녕				
泗 川	사 천				
固 城	고 성				
慶 州	경 주				
永 川	영 천				
浦 項	포 항				
達 城	달 성				
漆 谷	칠 곡				
星 州	성 주				
善 山	선 산				
軍 威	군 위				
龜 尾	구 미				
尚 州	상 주				
金 泉	김 천				
榮 州	영 주				
安 東	안 동				
店 村	점 촌				
聞 慶	문 경				
釜 山	부 산				

大田	대 전				
天安	천 안				
燕岐	연 기				
大德	대 덕				
錦山	금 산				
唐津	당 진				
瑞山	서 산				
論山	논 산				
扶餘	부 여				
淸州	청 주				
忠州	충 주				
堤川	제 천				
丹陽	단 양				
鎭川	진 천				
永同	영 동				
陰城	음 성				
槐山	괴 산				
淸原	청 원				
木浦	목 포				
麗水	여 수				

順	天	순 천			
潭	陽	담 양			
谷	城	곡 성			
和	順	화 순			
光	山	광 산			
靈	光	영 광			
長	城	장 성			
羅	州	나 주			
靈	岩	영 암			
大	川	대 천			
舒	川	서 천			
長	項	장 항			
群	山	군 산			
裡	里	이 리			
全	州	전 주			
井	州	정 주			
金	堤	김 제			
南	原	남 원			
高	敞	고 창			
淳	昌	순 창			

務	安	무 안			
海	南	해 남			
莞	島	완 도			
長	興	장 흥			
筏	橋	벌 교			
馬	山	마 산			
昌	原	창 원			
鎭	海	진 해			
晋	州	진 주			
忠	武	충 무			
梁	山	양 산			
蔚	州	울 주			
蔚	山	울 산			
東	萊	동 래			
金	海	김 해			
密	陽	밀 양			
統	營	통 영			
巨	濟	거 제			
南	海	남 해			
居	昌	거 창			

경조·증품 용어쓰기 (1)

祝生日	祝生辰	祝還甲	祝田甲	祝壽宴	謹弔	賻儀	弔儀	薄禮	餞別	粗品	寸志
축생일	축생신	축환갑	축회갑	축수연	근조	부의	조의	박례	전별	조품	촌지

경조·증품 용어쓰기(2)

祝結婚	祝華婚	祝當選	祝榮轉	祝開業	祝落成	祝發展	祝入選	祝優勝	祝卒業	祝入學	祝合格
축결혼	축화혼	축당선	축영전	축개업	축낙성	축발전	축입선	축우승	축졸업	축입학	축합격

우리나라 성씨쓰기

金	李	朴	崔	鄭	姜	趙	尹	張	林	韓	吳
金	李	朴	崔	鄭	姜	趙	尹	張	林	韓	吳
성 김	오얏 리	순박할박	높을 최	나라 정	성 강	나라 조	다스릴윤	베풀 장	수풀 림	나라 한	나라 오
金	李	朴	崔	鄭	姜	趙	尹	張	林	韓	吳
金	李	朴	崔	鄭	姜	趙	尹	張	林	韓	吳

申	徐	權	黃	宋	安	柳	洪	全	高	孫	文
申	徐	權	黃	宋	安	柳	洪	全	高	孫	文
납 신	느릴 서	권세 권	누를 황	송나라송	편안할안	버들 류	넓을 홍	온전할전	높을 고	손자 손	글월 문
申	徐	權	黃	宋	安	柳	洪	全	高	孫	文
申	徐	權	黃	宋	安	柳	洪	全	高	孫	文

梁	襄	白	曹	許	南	劉	沈	盧	河	丁	成
梁	襄	白	曹	許	南	劉	沈	盧	河	丁	成
들보 량	성 배	흰 백	성 조	허락할허	남녘 남	성 류	성 심	성 노	물 하	고무래정	이룰 성

車	具	郭	禹	朱	任	田	羅	辛	閔	俞	池
車	具	郭	禹	朱	任	田	羅	辛	閔	俞	池
수레 차	갖출 구	성 곽	하우씨우	붉을 주	맡길 임	밭 전	벌일 라	매울 신	성 민	성 유	못 지

陳	嚴	元	蔡	千	方	康	玄	孔	咸	卞	楊
陳	嚴	元	蔡	千	方	康	玄	孔	咸	卞	楊
베풀 진	엄할 엄	으뜸 원	나라 채	일천 천	모 방	편안할강	검을 현	구멍 공	다 함	성 변	버들 양
陳	嚴	元	蔡	千	方	康	玄	孔	咸	卞	楊

廉	邊	呂	秋	都	魯	石	蘇	愼	馬	薛	吉
廉	邊	呂	秋	都	魯	石	蘇	愼	馬	薛	吉
청렴할 염	가 변	음률 려	가을 추	도읍 도	둔할 노	성 석	깨어날소	삼갈 신	말 마	나라 설	길할 길
廉	邊	呂	秋	都	魯	石	蘇	愼	馬	薛	吉

宣	周	魏	表	明	王	房	潘	玉	奇	琴	陸
宣	周	魏	表	明	王	房	潘	玉	奇	琴	陸
베풀 선	두루 주	나라 위	겉 표	밝을 명	임금 왕	방 방	물이름반	구슬 옥	기이할기	거문고금	뭍 륙
宣	周	魏	表	明	王	房	潘	玉	奇	琴	陸

孟	印	諸	卓	魚	牟	蔣	殷	秦	片	余	龍
孟	印	諸	卓	魚	牟	蔣	殷	秦	片	余	龍
만 맹	도장 인	모두 제	뛰어날탁	고기 어	보리 모	줄 장	나라 은	나라 진	조각 편	너 여	용 룡
孟	印	諸	卓	魚	牟	蔣	殷	秦	片	余	龍

慶	丘	奉	史	夫	程	昔	太	卜	睦	桂	杜
慶	丘	奉	史	夫	程	昔	太	卜	睦	桂	杜
경사 경	언덕 구	받들 봉	사기 사	사내 부	길 정	옛 석	클 태	점 복	화목 목	계수 계	막을 두

陰	溫	邢	章	景	于	彭	尚	眞	夏	毛	漢
陰	溫	邢	章	景	于	彭	尚	眞	夏	毛	漢
그늘 음	따뜻할 온	나라 형	글 장	볕 경	성 우	나라 팽	숭상할 상	참 진	여름 하	털 모	한나라 한

邵	韋	天	襄	濂	連	伊	菜	燕	強	大	麻
邵	韋	天	襄	濂	連	伊	菜	燕	強	大	麻
땅이름소	성 위	하늘 천	오를 양	엷을 렴	이을 련	저 이	채나라채	연나라연	강할 강	큰 대	삼 마

箕	庚	南	宮	諸	葛	鮮	于	獨	孤	皇	甫
箕	庚	南	宮	諸	葛	鮮	于	獨	孤	皇	甫
성 기	곳집 유	남녘 남	궁궐 궁	모두 제	칡 갈	고울 선	어조사우	홀로 독	외로울고	임금 황	클 보

약자・속자쓰기

價	假	覺	擧	據	檢	輕	經	鷄	繼	館	關
価	仮	覚	挙	拠	検	軽	経	雞	継	舘	関
값 가	거짓 가	깨달을 각	들 거	의거할 거	검사할 검	가벼울 경	글 경	닭 계	이을 계	집 관	빗장 관

觀	廣	鑛	敎	舊	區	驅	鷗	國	權	勸	歸
観	広	鉱	教	旧	区	駆	鴎	国	権	勧	帰
볼 관	넓을 광	쇳돌 광	가르칠 교	오랠 구	구역 구	몰 구	갈매기 구	나라 국	권세 권	권할 권	돌아올 귀

龜	氣	寧	腦	惱	單	斷	團	擔	膽	當	黨
亀	気	寧	脳	悩	単	断	団	担	胆	当	党
거북 귀	기운 기	편안할녕	머릿골뇌	괴로울뇌	홑 단	끊을 단	모임 단	멜 담	쓸개 담	마땅할당	무리 당

對	德	圖	讀	獨	燈	樂	亂	覽	來	兩	勵
対	徳	図	読	独	灯	楽	乱	覚	来	両	励
대답할대	덕 덕	그림 도	읽을 독	홀로 독	등불 등	즐길 락	어지러울란	볼 람	올 래	두 량	힘쓸 려

歷	聯	戀	靈	禮	勞	爐	綠	龍	屢	樓	離
歷	联	恋	灵	礼	劳	炉	绿	竜	屡	楼	难
지날 력	잇닿을련	사모할련	신령 령예	례	수고로울로	화로	로초록빛록용	룡	자주 루	다락 루	떠날 리

萬	蠻	灣	賣	麥	脈	面	發	拜	變	邊	辯
万	蛮	湾	売	麦	脉	面	発	拝	変	辺	弁
일만 만	오랑캐만	물구비만	팔 매	보리 맥	맥 맥	낯 면	필 발	절 배	변할 변	가 변	말잘할변

竝	寶	簿	拂	佛	寫	辭	産	狀	敍	釋	選
並	宝	簿	払	仏	写	辞	産	状	叙	釈	選
아우를병	보배 보	문서 부	떨칠 불	부처 불	베낄 사	말 사	낳을 산	모양 상	펼 서	풀 석	가릴 선

纖	攝	聲	燒	續	屬	數	獸	壽	肅	濕	乘
繊	摂	声	焼	続	属	数	獣	寿	粛	湿	乗
가늘 섬	당길 섭	소리 성	불사를소	이을 속	붙을 속	셈 할 수	짐승 수	목 숨 수	엄숙할숙	젖을 습	탈 승

繩	實	雙	兒	亞	惡	巖	壓	藥	讓	嚴	與
繩	実	双	児	亜	悪	岩	圧	薬	譲	厳	与
노끈 승	열매 실	쌍 쌍	아이 아	버금 아	악할 악	바위 암	누를 압	약 약	사양할양	엄할 엄	줄 여
繩	実	双	児	亜	悪	岩	圧	薬	譲	厳	与

餘	譯	驛	鹽	營	藝	譽	豫	爲	應	醫	貳
余	訳	駅	塩	営	芸	誉	予	為	応	医	弐
나머지여	통변할역	역 역	소금 염	경영할영	재주 예	기릴 예	미리 예	할 위	응할 응	의원 의	두 이
余	訳	駅	塩	営	芸	誉	予	為	応	医	弐

壹	殘	蠶	傳	轉	點	齊	濟	卽	證	贊	參
壱	残	蚕	伝	転	点	斉	済	即	証	賛	参
하나 일	남을 잔	누에 잠	전할 전	구를 전	점 점	가지런할제	건널 제	곧 즉	증거 증	찬성할찬	참여할 참

處	鐵	廳	體	齒	廢	豐	學	號	畫	歡	會
処	鉄	庁	体	歯	廃	豊	学	号	画	歓	会
곳 처	쇠 철	관청 청	몸 체	이 치	폐할 폐	풍년 풍	배울 학	이름 호	그림 화	기쁠 환	모을 회

반대의 뜻을 가진 漢字 (1)

加	더할 가	減	덜 감	暖	따뜻할 난	冷	찰 랭
可	옳을 가	否	아니 부	難	어려울 난	易	쉬울 이
甘	달 감	苦	쓸 고	男	사내 남	女	계집 녀
强	강할 강	弱	약할 약	內	안 내	外	바깥 외
開	열 개	閉	닫을 폐	濃	짙을 농	淡	엷을 담
客	손 객	主	주인 주	多	많을 다	少	적을 소
去	갈 거	來	올 래	大	클 대	小	작을 소
乾	마를 건	濕	축축할 습	動	움직일 동	靜	고요할 정
京	서울 경	鄕	시골 향	頭	머리 두	尾	꼬리 미
輕	가벼울 경	重	무거울 중	得	얻을 득	失	잃을 실
苦	괴로울 고	樂	즐거울 락	老	늙을 로	少	젊을 소
高	높을 고	低	낮을 저	利	이로울 리	害	해로울 해
古	예 고	今	이제 금	賣	살 매	買	팔 매
曲	굽을 곡	直	곧을 직	明	밝을 명	暗	어두울 암
功	공 공	過	허물 과	問	물을 문	答	대답할 답
公	공평할 공	私	사사 사	發	떠날 발	着	붙을 착
敎	가르칠 교	學	배울 학	貧	가난할 빈	富	부자 부
貴	귀할 귀	賤	천할 천	上	위 상	下	아래 하
禁	금할 금	許	허락할 허	生	날 생	死	죽을 사
吉	길할 길	凶	언짢을 흉	先	먼저 선	後	뒤 후

반대의 뜻을 가진 漢字 (2)

玉	옥	옥	石	돌	석	長	길	장	短	짧을	단
安	편아할	안	危	위태할	위	前	앞	전	後	뒤	후
善	착할	선	惡	악할	악	正	바를	정	誤	그르칠	오
受	받을	수	授	줄	수	早	일찍	조	晚	늦을	만
勝	이길	승	敗	패할	패	朝	아침	조	夕	저녁	석
是	옳을	시	非	아닐	비	晝	낮	주	夜	밤	야
始	비로소	시	終	마칠	종	眞	참	진	假	거짓	가
新	새	신	舊	예	구	進	나아갈	진	退	물러갈	퇴
深	깊을	심	淺	얕을	천	集	모을	집	散	흩어질	산
哀	슬플	애	歡	기쁠	환	天	하늘	천	地	땅	지
溫	따뜻할	온	冷	찰	랭	初	처음	초	終	마칠	종
往	갈	왕	來	올	래	出	나갈	출	入	들	입
優	뛰어날	우	劣	못할	렬	表	겉	표	裏	속	리
遠	멀	원	近	가까울	근	豐	풍년	풍	凶	흉년	흉
有	있을	유	無	없을	무	彼	저	피	此	이	차
陰	그늘	음	陽	볕	양	寒	찰	한	暑	더울	서
異	다를	이	同	한가지	동	虛	빌	허	實	열매	실
因	인할	인	果	과연	과	黑	검을	흑	白	흰	백
自	스스로	자	他	남	타	興	흥할	흥	亡	망할	망
雌	암컷	자	雄	수컷	웅	喜	기쁠	희	悲	슬플	비

同 字 異 音 (1)

降	내릴	강	降下(강하)
	항복할	항	降服(항복)
更	다시	갱	更生(갱생)
	고칠	경	變更(변경)
見	볼	견	見學(견학)
	드러날	현	見齒(현치)
契	맺을	계	契約(계약)
	나라이름	글	契丹(글안)
句	글귀	구	句讀(구두)
	귀절	귀	句節(귀절)
金	쇠	금	金星(금성)
	성	김	金氏(김씨)
龜	땅이름	구	龜浦(구포)
	거북	귀	龜鑑(귀감)
	터질	균	龜裂(균열)
豈	어찌	기	豈敢(기감)
	승전악	개	豈樂(개락)
內	안	내	內外(내외)
	여관	나	內人(나인)
奈	어찌	내	奈何(내하)
	어찌	나	奈樂(나락)
茶	차	다	茶房(다방)
	차	차	紅茶(홍차)
糖	엿	당	糖分(당분)
	엿	탕	砂糖(사탕)
度	법도	도	制度(제도)
	헤아릴	탁	度地(탁지)

讀	읽을	독	讀書(독서)
	귀절	두	吏讀(이두)
洞	골	동	洞長(동장)
	통할	통	洞察(통찰)
樂	즐길	락	苦樂(고락)
	풍류	악	音樂(음악)
	좋아할	요	樂山(요산)
率	비율	률	能率(능률)
	거느릴	솔	統率(통솔)
反	돌이킬	반	反擊(반격)
	뒤칠	번	反畓(번답)
復	회복할	복	回復(회복)
	다시	부	復活(부활)
否	아닐	부	否定(부정)
	막힐	비	否塞(비색)
北	북녘	북	南北(남북)
	달아날	배	敗北(패배)
射	쏠	사	射擊(사격)
	벼슬이름	야	僕射(복야)
邪	간사할	사	正邪(정사)
	어조사	야	怨邪(원야)
殺	죽일	살	殺生(살생)
	감할	쇄	相殺(상쇄)
狀	형상	상	狀態(상태)
	문서	장	償狀(상장)
塞	변방	새	要塞(요새)
	막힐	색	語塞(어색)

同 字 異 音 (2)

索	찾을	색	思索(사색)
	쓸쓸할	삭	索寞(삭막)
說	말씀	설	說明(설명)
	달랠	세	遊說(유세)
省	살필	성	反省(반성)
	덜	생	省略(생략)
衰	쇠할	쇠	衰弱(쇠약)
	상복	최	齊衰(재최)
宿	잘	숙	投宿(투숙)
	별	수	星宿(성수)
拾	주울	습	拾得(습득)
	열	십	五拾(오십)
氏	성씨	씨	性氏(성씨)
	나라이름	지	月氏(월지)
食	먹을	식	飲食(음식)
	밥	사	疏食(소사)
識	알	식	知識(지식)
	기록할	지	標識(표지)
惡	악할	악	善惡(선악)
	미워할	오	憎惡(증오)
易	바꿀	역	交易(교역)
	쉬울	이	容易(용이)
刺	찌를	자	刺客(자객)
	찌를	척	刺殺(척살)
著	나타낼	저	著作(저작)
	붙을	착	著色(착색)
切	끊을	절	切斷(절단)
	모두	체	一切(일체)

齊	가지런할	제	整齊(정제)
	재계할	재	齊戒(재계)
辰	별	진	辰宿(진숙)
	날	신	生辰(생신)
車	수레	차	車庫(차고)
	수레	거	車馬(거마)
參	참여할	참	參席(참석)
	석	삼	參等(삼등)
拓	열	척	開拓(개척)
	밀칠	탁	拓本(탁본)
則	법	칙	規則(규칙)
	곧	즉	然則(연즉)
宅	집	택	住宅(주택)
	댁	댁	宅內(댁내)
便	편할	편	便利(편리)
	오줌	변	便所(변소)
暴	사나울	포	暴惡(포악)
	드러날	폭	暴露(폭로)
幅	폭	폭	大幅(대폭)
	폭	복	幅巾(복건)
合	합할	합	合計(합계)
	흡	흡	五合(오홉)
行	다닐	행	行路(행로)
	항렬	항	行列(항렬)
畫	그림	화	圖畫(도화)
	꾀할	획	計畫(계획)
活	살	활	生活(생활)
	물소리	괄	活活(괄괄)

同 音 異 義 (1)

소리는 같지만 뜻이 다른 單語 등을 모아 漢字 공부에 便宜를 꾀하였다.

감사	感謝 監査	근간	根幹 近間 近刊	무기	無期 武器		
개화	開花 開化	기구	機構 寄具 氣球	방위	方位 防衛		
검사	檢事 檢查	기도	祈禱 企圖	배우	俳優 配偶		
경기	景氣 京畿 競技	기사	記事 騎士 技士 技師 己巳 棋士	백화	百花 白花		
경전	耕田 慶典 經典			부동	不動 不同		
고대	古代 苦待	기상	氣象 起床	사고	思考 事故 社告		
고적	古蹟 孤蹟 故敵	노력	勞力 努力	사기	詐欺 士氣 死期		
공무	公務 工務	녹음	錄音 綠陰	사법	司法 私法		
교사	教師 校舍 教唆	답사	答辭 踏查	사상	思想 死傷 史上		
교장	校長 教場	도서	圖書 島嶼	선량	選良 善良		
국가	國家 國歌	동기	冬期 同期 動機	선전	宣傳 宣戰		
국화	菊花 國花	동의	動議 同意	성지	城祉 聖旨 聖地		

同 音 異 義 (2)

소생	蘇生 小生 所生
수도	首都 水道
수신	受信 修身 水神 守神
수업	授業 修業
수익	受益 收益
수입	收入 輸入
순간	瞬間 旬刊
시장	市場 市長
식물	食物 植物
신선	新鮮 神仙
심사	深思 審査
안정	安定 安靜
양토	養兎 壤土

영화	映畫 榮華
우수	優秀 右手 雨水 優愁
우편	郵便 右便
유산	遺産 流産
유지	維持 有志 油紙 油脂
은사	恩師 隱士 恩赦
의사	醫師 意思 議事
의원	議員 議院
의지	意志 依支
이성	理性 異性
자비	慈悲 自費
자원	資源 自願

장관	長官 壯觀
재배	栽培 再拜
재화	財貨 災禍
전기	傳記 前期
전력	全力 前歷 電力
전문	專門 電文 前文 全文
전시	展示 戰時
전원	田園 全員
전제	專制 前提
제정	制定 祭政
주의	主義 注意
차관	次官 借款
통장	通帳 統長
하기	夏期 下記

必須入試故事成語

苛斂誅求 가렴주구 : 조세 등을 가혹하게 징수하고 물건을 청구하여 백성을 괴롭히는 일.

刻骨難忘 각골난망 : 은혜를 마음속 깊이 새겨 잊지 않음.

各自圖生 각자도생 : 제각기 다른 자기생활을 도모함.

刻舟求劍 각주구검 : 판단력이 둔하여 세상일에 어둡고 어리석음을 이르는 말.

甘言利說 감언이설 : 남에게 비위를 맞혀 달콤한 말과 이로운 조건을 거짓으로 붙여 꾀는 말.

改過遷善 개과천선 : 잘못된 점을 고치어 착하게 됨.

蓋世之才 개세지재 : 세상을 수월히 다스릴 만한 뛰어난 재기(才氣)

乾坤一擲 건곤일척 : 운명과 흥망을 걸고 한 판으로 승부나 성패를 겨룸.

牽强附會 견강부회 : 이론이나 이유등을 자기 쪽이 유리하도록 끌어 붙임.

見利思義 견리사의 : 눈앞에 이익이 보일 때만 의리를 생각하는 것.

犬馬之勞 견마지로 : 나라에 충성을 다해 애쓰는 노력.

見物生心 견물생심 : 물건을 보고 욕심이 생김.

見危授命 견위수명 : 재물이나 나라가 위태로울때 목숨을 아끼지 않고 나라를 위하여 싸움.

結草報恩 결초보은 : 죽어서 혼령이 되어도 그 은혜를 잊지 않고 갚는다는 말.

謙讓之德 겸양지덕 : 겸손하고 사양하는 아름다운 덕성.

輕擧妄動 경거망동 : 경솔하고 망녕된 행동.

傾國之色 경국지색 : 군왕이 혹하여 나라가 뒤집혀도 모를 만한 미인. 곧 나라 안에 으뜸가는 미인 (비) 경성지미 (傾城之美)

敬而遠之 경이원지 : ① 겉으로는 공경하는 척하나 속으로는 멀리함. ② 존경하기는 하되 가까이하지 아니함. (준) 敬遠(경원).

經天緯地 경천위지 : 천하를 경륜하여 온전히 다스림.

鷄口牛後 계구우후 : 닭의 부리와 소의 꼬리라는 말로, 큰 단체의 꼴찌보다는 작은 단체의 우두머리가 되라는 뜻.

鷄卵有骨 계란유골 : 달걀에도 뼈가 있다는 뜻으로, 공교롭게 일이 방해됨을 이르는 말.

孤軍奮鬪 고군분투 : 약한 힘으로 누구의 도움도 없이 힘에 겨운 일을 해나감.

高峰峻嶺 고봉준령 : 높이 솟은 산봉우리와 험준한 산마루.

孤掌難鳴 고장난명 : 「외손뼉이 우랴」라는 뜻으로, 혼자 힘으로는 일이 잘 안됨을 비유하는 말.

苦盡甘來 고진감래 : 쓴 것이 다하면 단 것이 온다는 고사로써 곧 고생이 끝나면 영화가 온다는 말. (반) 興盡悲來 (흥진비래)

骨肉相殘 골육상잔 : 뼈와 살이 서로 싸운다는 말로 동족끼리 서로 싸움을 비유함.

公卿大夫 공경대부 : 삼공(三公)과 구경(九卿) 등 벼슬이 높은 사람들.

誇大妄想 과대망상 : 무리하게 과장된 것을 믿는 망령된 생각.

過猶不及 과유불급 : 어떤사물이 정도를 지나침은 도리어 미치지 못한 것과 같다는 말.

巧言令色 교언영색 : 남의 환심(歡心)을 사기 위하여 아첨하는 교묘한 말과 보기 좋게 꾸미는 얼굴빛.

九曲肝腸 구곡간장 : 굽이굽이 사무치는 애타는 마음 속.

救國干城 구국간성 : 나라를 위기에서 구하고 지키려는 믿음직한 군인이나 인물.

九死一生 구사일생 : 어렵게 어렵게 죽을 고비에서 살아남.

口尙乳臭 구상유취 : 입에서 아직 젖내가 난다는 뜻으로, 언어와 행동이 매우 어리고 유치함을 일컬음.

九牛一毛 구우일모 : 아홉 마리의 소에 한가닥의 털이란 뜻으로, 썩 많은 가운데의 극히 적은 것을 비유하는 말.

九折羊腸 구절양장 : 세상일이 매우 복잡하여 살아가기가 어려움을 비유하는 말.

群鷄一鶴 군계일학 : 많은 닭 중에 한마리 학이라는 뜻으로 곧 많은 사람 중 가장 뛰어난 인물을 말함.

軍令泰山 군령태산 : 군대의 명령은 태산같이 무거움.

群雄割據 군웅할거 : 많은 영웅들이 지역을 갈라서 자리잡고 서로의 세력을 다툼.

權謀術數 권모술수 : 그때 그때의 상황에 따라 변통성 있게 둘러 맞추는 모략이나 수단.

勸善懲惡 권선징악 : 착한 행실을 권장하고 나쁜 행실을 징계함.

捲土重來 권토중래 : 한 번 패하였다가 세력을 회복하여 다시 쳐 들어옴.

近墨者黑 근묵자흑 : 먹을 가까이하면 검어진다는 고사로, 악한 이에게 가까이 하면 악에 물들기 쉽다는 말.

金科玉條 금과옥조 : 아주 귀중한 법칙이나 규범.
錦上添花 금상첨화 : 비단 위에 꽃을 더함. 곧 좋은 일에 더 좋은 일이 겹침. (반) 雪
上加霜(설상가상)
今昔之感 금석지감 : 지금과 예전을 비교하여 받는 느낌.
金石之交 금석지교 : 쇠나 돌과 같이 굳은 교제.
金城鐵壁 금성철벽 : 경비가 매우 견고한 성벽.
錦衣還鄕 금의환향 : 타지에서 성공하여 자기 고향으로 돌아감.
金枝玉葉 금지옥엽 : 귀엽게 키우는 보물 같은 자식.
奇岩怪石 기암괴석 : 기이하고 괴상한 바위와 돌.
南柯一夢 남가일몽 : 〔중국의 순우분(淳于棼)이란 사람이 취중에 홰나무 밑에서
잠을 자다 남가군의 장군이 되어 이십년 동안의 영화를 누린 꿈
을 꾸고 깨니, 그 곳이 개미의 집이더라는 고사에서]① 깨고 나
서 섭섭한 허황된 꿈. ② 덧없이 지나간 한 때의 헛된 부귀나 행
복.
綠陰芳草 녹음방초 : 푸르른 나무들의 그늘과 꽃다운 풀. 곧 여름의 자연 경관.
論功行賞 논공행상 : 세운만큼의 공을 논정(論定)하여 상을 줌.
弄假成眞 농가성진 : 장난삼아 한 것이 참으로 사실이 됨.(등)假弄成眞
累卵之勢 누란지세 : 쌓여 있는 알처럼 매우 위태로운 형세.
多岐亡羊 다기망양 : ① 학문의 길이 여러 갈래로 퍼졌으면 진리를 얻기 어려움. ②
방침(方針)이 너무 많으면 도리어 갈 바를 모름.
單刀直入 단도직입 : 너절한 서두를 생략하고 요점이나 본문제를 간단명료하게 말함.
丹脣皓齒 단순호치 : 붉은 입술과 하얀 이. 곧 아름다운 여자의 얼굴을 말함.
大器晩成 대기만성 : 크게 될 사람은 늦게 이루어진다는 뜻.
大義名分 대의명분 : 모름지기 지켜야 할 큰 명리나 직분.
獨不將軍 독불장군 : ① 홀로 목적을 달성하려는 외로운 사람. ② 혼자서는 장군이 못
된다는 뜻으로, 남과 협조하여야 한다는 말.
同價紅裳 동가홍상 : 이왕이면 다홍치마. 곧 같은 값이면 좋은 것을 가진다는 뜻.
同苦同樂 동고동락 : 고통과 즐거움을 함께 함.
東問西答 동문서답 : 묻는 말에 아주 딴판인 엉뚱한 대답.
同病相憐 동병상련 : 같은 병을 앓는 사람끼리 서로 가엾게 여긴다는 뜻으로 처지가
비슷한 사람끼리 서로 도우며 위로하는 것.
東奔西走 동분서주 : 이곳 저곳 무척 바쁘게 돌아다님.
同床異夢 동상이몽 : 같은 잠자리에서 다른 꿈을 꿈. 곧 겉으로는 행동이 같으면서 속
으로는 딴 생각을 가진다는 뜻.
東征西伐 동정서벌 : 전쟁을 하여 여러 나라를 이곳 저곳 정벌(征伐)함.
杜門不出 두문불출 : 집 안에서만 있고 밖에는 나가지 않음.
燈下不明 등하불명 : 등잔 밑이 어둡다는 뜻으로, 가까이 있는 것을 도리어 알아내기
어렵다는 말.
燈火可親 등화가친 : 가을밤은 서늘하여 등불을 가까이 두고 글읽기에 좋다는 말.
馬耳東風 마이동풍 : 남의 말을 귀담아 듣지 않고 무관심하게 흘러 버림을 뜻함.
莫逆之友 막역지우 : 뜻이 서로 맞는 매우 가까운 벗.
萬卷讀破 만권독파 : 만권이나 되는 책을 다 읽음을 뜻하는 말로 곧 많은 책을 처음부
터 끝까지 다 읽어 냄.
萬端說話 만단설화 : 모든 온갖 이야기.
萬事休矣 만사휴의 : 모든 방법이 헛되게 됨.
滿山遍野 만산편야 : 산과 들에 가득차서 뒤덮여 있음.
滿山紅葉 만산홍엽 : 단풍이 들어 온 산이 붉은 잎으로 뒤덮임.
滿身瘡痍 만신창이 : ① 온몸이 상처투성이가 됨. ② 사물이 성한 데가 없을 만큼 결
함이 많음.
罔極之恩 망극지은 : 죽을 때까지 다할 수 없는 임금이나 부모의 크나큰 은혜
望洋之歎 망양지탄 : 바다를 바라보고 하는 탄식. 곧 힘이 미치지 못하여 하는 탄식.
面從腹背 면종복배 : 겉으로는 따르는 척 하나 마음속으로는 싫어함.
明鏡止水 명경지수 : ① 맑은 거울과 잔잔한 물. ② 잡념이 없고 맑고 깨끗한 마음.
名實相符 명실상부 : 명명함과 실상이 서로 들어맞음. (반)名實相反(명실상반).
明若觀火 명약관화 : 불을 보는 것처럼 확실함. 곧 더말할 나위 없이 명백함.
毛遂自薦 모수자천 : 〔조(趙)나라의 왕 평원군(平原君)이 초(楚)나라에 구원을 청하
기 위하여 사자(使者)를 물색하는 중, 모수가 자기 자신을 천거
하였다는 도사에서 유래함.〕 자기가 자기를 천거함을 가리키는
말.

目不識丁 목불식정 : 일자무식(一字無識)

目不忍見 목불인견 : 딱하고 가엾어 차마 눈으로 볼수 없음. 또는 그러한 참상.

武陵桃源 무릉도원 : ① 도연명(陶淵明)의 도화원기(桃花源記)에 나오는 별천지. 진(秦)나라 때에 난리를 피(避)한 사람들이 살고 있었다는 곳. ② 조용히 행복하게 살수 있는 곳을 비유하여 이르는 말. 선경(仙境).

無不通知 무불통지 : 정통하여 모르는 것이 없음.

無所不能 무소불능 : 가능하지 않은 것이 없음.

無爲徒食 무위도식 : 하는일 없이 먹고 놀기만 함.

聞一知十 문일지십 : 한 마디를 듣고 열가지를 미루어 앎. 곧 총명하고 지혜로움을 이르는 말.

尾生之信 미생지신 : 융통성 없이 약속만을 굳게 지킴을 이르는 말.

美風良俗 미풍양속 : 아름답고 좋은 풍속.

拍掌大笑 박장대소 : 손바닥을 치며 극성스럽게 크게 웃는 웃음.

半信半疑 반신반의 : 반은 믿고 반은 의심함.

拔本塞源 발본색원 : 폐단의 근원을 찾아 뽑아 버림.

倍達民族 배달민족 : 역사상으로 우리 겨레를 일컫는 말. 배달 겨레

白骨難忘 백골난망 : 죽어서 백골이 되어도 은혜를 잊을 수 없다는 뜻으로 남의 은혜에 깊이 감사하는 말.

百年佳約 백년가약 : 남녀가 부부가 되어 평생을 함께 하겠다는 언약(言約). (동) 百年佳期(백년가기)

百年大計 백년대계 : 먼 훗날까지 고려한 큰 계획.

百年河清 백년하청 : 중국의 황하(黃河)가 항상 흐리어 맑을 때가 없다는 데서 나온 고사로, 아무리 오래되어도 이루어지기 어려움을 일컫는 말.

百年偕老 백년해로 : 부부가 되어 화락하게 일생을 함께 늙음.

白衣從軍 백의종군 : 벼슬함이 없이
, 또는 군인이 아니면서, 군대를 따라 전쟁에 나감.

百折不屈 백절불굴 : 백번을 꺾어도 굽히지 않음. 곧 많은 고난을 극복하여 이겨 나감.

父傳子傳 부전자전 : 대대로 아버지가 아들에게 전함.

附和雷同 부화뇌동 : 남이 하는 대로 따라 행동함.

粉骨碎身 분골쇄신 : 뼈는 가루가 되고 몸은 산산조각이 됨. 곧 목숨을 다해 애씀을 이르는 말.

不顧廉恥 불고염치 : 부끄러움과 치욕을 생각하지 않음.

不問可知 불문가지 : 묻지 않아도 능히 알 수 있음.

不問曲直 불문곡직 : 일의 옳고 그름을 묻지 않고 곧바로 행동이나 말로 들어감.

鵬程萬里 붕정만리 : 붕새의 날아가는 길이 만리로 트임. 곧 전정(前程)이 아주 멀고도 큼을 이름.

飛禽走獸 비금주수 : 날짐승과 길짐승.

非禮勿視 비례물시 : 예의에 어긋나는 일은 보지도 말라는 말.

非一非再 비일비재 : 이같은 일이 한두 번이 아님.

四顧無親 사고무친 : 사방을 둘러보아도 친한 사람이 한 사람도 없음. 곧 의지할 만한 사람이 전혀 없음.

四面楚歌 사면초가 : 〔중국 초(楚)나라 항 우(項羽)가 한(漢)나라 군사에 의해 포위 당하였을때, 밤중에 사면의 한나라 군사 중에서 초 나라의 노래가 들려 오므로 초나라의 백성이 모두 한나라에 항복한 줄 알고 놀랐다는 고사(故事)에서 유래〕 사면이 모두 적병(敵兵)으로 포위된 상태를 이르는 말.

四分五裂 사분오열 : 여러 갈래로 찢어짐. 어지럽게 분열됨.

沙上樓閣 사상누각 : 모래 위에 세운 다락집. 곧 기초가 약하여 넘어질 염려가 있거나 오래 유지하지 못할 일, 또는 실현 불가능한 일을 비유하는 말.

四通五達 사통오달 : 길이나 교통·통신 등이 사방으로 막힘없이 통함.

事必歸正 사필귀정 : 어떤 일이든 결국은 올바른 이치대로 됨. 반드시 정리(正理)로 돌아감.

山戰水戰 산전수전 : 산과 물에서의 전투를 다 겪음. 곧 온갖 세상 일에 경험이 아주 많음.

山海珍味 산해진미 : 산과 바다에서 나는 재료로 만든 맛 좋은 음식. (동) 山珍海味(산진해미)

殺身成仁 살신성인 : 자신의 목숨을 버려서 인(仁)을 이룸.

三綱五倫 삼강오륜 : 삼강(三綱)은 군신·부자·부부 사이에 지켜야 할 세가지 도리, 오륜(五倫)은 부자 사이의 친애, 군신 사이의 의리, 부부 사이의 분별, 장유 사이의 차례, 친구 사이의 신의를 이르는 다섯 가지 도리.

三顧草廬 삼고초려 : [중국 촉한(蜀漢)의 유비(劉備)가 제갈양(諸葛亮)의 초옥을 세 번 방문하여 군사(軍師)로 맞아들인 일에서] 인재를 맞이하기 위하여 자기몸을 굽히고 참을성 있게 마음을 씀을 비유하는 말.

森羅萬象 삼라만상 : 우주(宇宙)사이에 있는 수 많은 현상.

三人成虎 삼인성호 : 거리에 범이 나왔다고 여러 사람이 다 함께 말하면 거짓말이라도 참말로 듣는다는 말로, 근거없는 말이라도 여러 사람이 말하면 곧이듣는다는 뜻.

三尺童子 삼척동자 : 신장이 석자에 불과한 자그마한 어린이. 곧 어린 아이.

桑田碧海 상전벽해 : 뽕나무 밭이 변하여 푸른 바다가 됨. 곧 세상의 모든 일의 덧없이 변화무상함을 비유하는 말.

塞翁之馬 새옹지마 : 인생의 길흉·화복은 변화무상하여 예측하기 어렵다는 뜻.

生老病死 생로병사 : 나고, 늙고, 병들고, 죽는일. 곧 인생이 겪어야 할 네가지 고통(苦痛)

生面不知 생면부지 : 한번도 본일이 없는 사람. 전혀 알지 못한 사람.

先見之明 선견지명 : 앞일을 미리 예견하여 내다보는 밝은 슬기.

先公後私 선공후사 : 우선 공적인 일을 먼저 하고 사적은 일은 뒤로 미룸.

仙風道骨 선풍도골 : 풍채가 뛰어나고 용모가 수려한 사람.

雪上加霜 설상가상 : 눈 위에 서리란 말로, 불행한 일이 거듭하여 생김을 가리킴.

説往説來 설왕설래 : 서로 변론을 주고 받으며 옥신각신함.

歲寒三友 세한삼우 : 겨울철 관상용(觀賞用)인 세가지 나무. 곧 소나무, 대나무, 매화나무의 일컬음. 송죽매(松竹梅)

束手無策 속수무책 : 손을 묶은 듯이 계략과 대책이 없음. 곧 어찌할 도리가 없음.

送舊迎新 송구영신 : 묵은 해를 보내고 새해를 맞음.

首邱初心 수구초심 : 여우가 죽을 때 머리를 자기가 살던 굴로 향한다는 말로, 고향을 그리워하는 마음을 일컬음.

壽福康寧 수복강녕 : 오래 살아 복되며, 몸이 건강하여 평안함을 이르는 말.

首鼠兩端 수서양단 : 쥐는 의심이 많아 쥐구멍에서 머리를 조금 내밀고 이리 저리 살핀다는 뜻으로, 머뭇거리며 진퇴·거취를 결정짓지 못하고 관망하는 상태를 이름.

袖手傍觀 수수방관 : 팔장을 끼고 보고만 있다는 뜻으로, 직접 손을 내밀어 간섭하지 아니하고 그대로 버려둠을 일컫는 말.

修身齊家 수신제가 : 행실을 올바로 닦고 집안을 바로 잡음.

水魚之交 수어지교 : 고기와 물과의 사이처럼, 떨어질 수 없는 특별한 친분.

守株待兎 수주대토 : [토끼가 나무 그루에 걸려 죽기를 기다렸다는 고사에서] 주변머리가 없고 융통성이 전혀 없이 군게 지키기만 함을 이르는 말.

脣亡齒寒 순망치한 : 입술이 없어지면 이가 시리다는 뜻으로, 곧 서로 이웃한 사람 중에서 한 사람이 망하면 다른 한 사람에게도 영향이 있음을 이르는 말.

始終如一 시종여일 : 처음과 나중에 한결같이 변함이 없음.

食少事煩 식소사번 : 먹을 것은 적고 할 일을 많음을 일컫는 말.

識字憂患 식자우환 : 글자깨나 섣불리 좀 알았던 것이 도리어 화의 근원이 되었다는 뜻.

信賞必罰 신상필벌 : 공이 있는 사람에게는 필히 상을 주고, 죄가 있는 사람에게는 반드시 벌을 줌. 곧 상벌을 엄정히 하는 일.

身言書判 신언서판 : 인물을 선정하는 기준으로 삼던 네가지 조건. 곧 신수와 말씨와 글씨와 판단력.

神出鬼沒 신출귀몰 : 귀신이 출몰하듯 자유 자재로 유연하여 그 변화를 헤아리지 못함.

深思熟考 심사숙고 : 깊이 생각하고 거듭 생각함을 말함. 곧 신중을 기하여 곰곰히 생각함.

十年知己 십년지기 : 오래전부터 사귀어 온 친구.

十常八九 십상팔구 : 열이면 여덟이나 아홉은 그러함. (동) 十中八九(십중팔구)

十匙一飯 십시일반 : 열 사람이 한 술씩 보태면 한 사람 분의 분량이 된다는 뜻으로, 여러사람이 힘을 합하면 한 사람을 구제하기가 쉽다는 비유.

阿鼻叫喚 아비규환 : 지옥같은 고통을 참지 못하여 울부짖는 소리. 곧 여러 사람이 몹

시 비참한 지경에 빠졌을 때 그 고통에서 헤어나려고 악을 쓰며 소리를 지르는 모양을 말함.

我田引水 아전인수 : 자기 논에 물대기란 뜻으로, 자기에게 유리한 대로만 함.

眼下無人 안하무인 : 눈 아래 사람이 없음. 곧 교만하여 사람들을 아래로 보고 업신여김.

藥房甘草 약방감초 : ① 무슨 일에나 끼여듦. ② 무슨 일에나 반드시 끼어야 할 필요한 것.

弱肉强食 약육강식 : 약한 쪽이 강한 쪽에게 먹히는 자연 현상.

羊頭狗肉 양두구육 : 양의 대가리를 내어놓고 개고기를 팜. 곧 겉으로는 훌륭하게 내세우나 속은 음흉한 생각을 품고 있다는 뜻.

梁上君子 양상군자 : 〔후한(後漢)의 진 식이 들보 위에 숨어 있는 도둑을 가리켜 양상(梁上)의 군자(君子)라 한 데서 온 말.〕도둑.

良藥苦口 양약고구 : 효험이 좋은 약은 입에 쓰다는 말로, 충직한 말은 듣기는 싫으나 받아들이면 자신에게 이롭다는 뜻.

養虎遺患 양호유환 : 화근을 길러 근심을 사는 것을 일컫는 말.

魚頭鬼面 어두귀면 : 고기 대가리에 귀신 상판대기라는 말로, 망측하게 생긴 얼굴을 이르는 말.

魚頭肉尾 어두육미 : 생선은 머리, 짐승은 꼬리 부분이 맛이 좋다는 말.

漁夫之利 어부지리 : 도요새와 무명조개가 다투는 틈을 타서 둘 다 잡은 어부처럼, 당사자간 싸우는 틈을 타 제삼자가 애쓰지 않고 가로챔을 이르는 말.

言語道斷 언어도단 : 말문이 막힌다는 뜻으로 너무 어이없어서 말하려야 말할 수 없음을 이름.

言中有骨 언중유골 : 예사로운 말 속에 뼈 같은 속 뜻이 있다는 말.

與民同樂 여민동락 : 임금이 백성과 더불어 낙(樂)을 같이함. (동) 與民諧樂(여민해락)

連絡杜絶 연락두절 : 오고 감이 끊이지 않고 교통을 계속함.

戀慕之情 연모지정 : 그리워하고 사랑하는 연모의 정.

緣木求魚 연목구어 : 나무 위에서 고기를 구한다는 뜻으로, 안될 일을 무리하게 하려고 한다는 뜻.

榮枯盛衰 영고성쇠 : 번영하여 융성함과 말라서 쇠잔해 짐. (동)興亡盛衰.

英雄豪傑 영웅호걸 : 영웅과 호걸.

五里霧中 오리무중 : 짙은 안개 속에서 길을 찾기 어려움과 같이, 어떤일에 대하여 알 길이 없음을 일컫는 말.

寤寐不忘 오매불망 : 자나 깨나 잊지 못하는 애절한 심정의 상태.

吾鼻三尺 오비삼척 : 내 코가 석 자라는 뜻. 곧 자기의 곤궁이 심하여 남의 사정을 돌아볼 겨를이 없음을 일컫는 말.

烏飛梨落 오비이락 : 까마귀 날자 배 떨어진다는 뜻. 곧 우연한 일에 남으로부터 혐의를 받게 됨을 가리키는 말.

烏飛一色 오비일색 : 날고 있는 까마귀가 모두 같은 색깔이라는 뜻으로, 모두 같은 종류 또는 피차 똑같음을 의미하는 말.

吳越同舟 오월동주 : 〔중국 춘추 전국 시대의 오왕 부차(吳王夫差)와 월왕 구천(越王句踐)이 항상 적의를 품고 싸웠다는 고사에서 유래한 말.〕서로 적대하는 사람이 같은 경우의 처지가 됨을 가리키는 말.

烏合之卒 오합지졸 : 임시로 모집하여 훈련을 하지 못해 무질서한 군사.(비) 烏合之衆(오합지중)

屋上架屋 옥상가옥 : 지붕 위에 또 지붕을 얹음. 곧 있는 위에 부질없이 거듭함을 이르는 말.

玉石俱焚 옥석구분 : 옥과 돌이 함께 탄다는 뜻. 곧 나쁜 사람이나 좋은 사람이나 다 같이 재앙을 당함을 비유해서 하는 말.

溫故知新 온고지신 : 옛것을 익히고 그것으로 미루어 새 것을 알 수 있다는 뜻.

臥薪嘗膽 와신상담 : 〔옛날 중국 월왕 구천(越王句踐)이 오왕부차(吳王夫差)에게 나라를 빼앗기고 괴롭고 어려움을 참고 견디어 나라를 회복한 고사(故事)에서 나온 말〕섶에 누워 쓸개의 쓴맛을 맛본다는 뜻으로, 원수를 갚으려고 고통과 어려움을 참고 견딤을 비유함.

外柔內剛 외유내강 : 겉으로 보기에는 부드러우나 속은 꿋꿋하고 강함.

燎原之火 요원지화 : 거세게 타는 벌판의 불길이라는 뜻으로, 미처 방비할 사이 없이 퍼지는 세력을 형용하는 말.

欲速不達 욕속부달 : 일을 너무 성급히 하려고 하면 도리어 이루기 어려움을 의미한

말.

龍頭蛇尾　용두사미 : 용의 머리와 뱀의 꼬리라는 뜻. 곧 처음은 그럴듯하다가 나중엔 흐지부지함을 말함.

優柔不斷　우유부단 : 연약해서 망설이기만 하고 결단력이 부족하여 끝을 맺지 못함.

牛耳讀經　우이독경 : 「쇠귀에 경 읽기」란 뜻으로 가르치고 일러 주어도 알아 듣지 못함을 비유하는 말. (동) 우이송경(牛耳誦經).

雨後竹筍　우후죽순 : 비 온 뒤에 돋는 죽순. 곧 어떤 일이 일시에 많이 일어남의 비유.

遠交近攻　원교근공 : 중국 전국 시대 위(魏)나라 범수(范雎)가 주장한 외교 정책. 먼 곳에 있는 나라와 우호 관계를 맺고 가까이 있는 나라를 하나씩 쳐들어 가는 일.

危機一髮　위기일발 : 조금이라도 방심할 수 없는 위급한 순간.

有口無言　유구무언 : 입은 있으나 말이 없다는 뜻으로, 변명할 말이 없거나 변명을 못함을 이름.

有名無實　유명무실 : 이름 뿐이고 그 실상은 없음.

隱忍自重　은인자중 : 마음속으로 괴로움을 참으며 몸가짐을 조심함.

陰德陽報　음덕양보 : 남 모르게 덕을 쌓은 사람은 뒤에 남이 알게 보답을 받는다는 뜻.

吟風弄月　음풍농월 : 맑은 바람과 밝은 달을 벗삼아 시를 읊으며 즐겁게 지내는 것.

以心傳心　이심전심 : 말이나 글에 의하지 않고 마음과 마음으로 전달 됨. (비) 心心相印(심심상인)

以熱治熱　이열치열 : 열로써 열을 다스림. 곧 힘은 힘으로써 다스림.

已往之事　이왕지사 : 이미 지나간 일. (동) 已過之事(이과지사)

二律背反　이율배반 : 서로 모순되는 두 명제가 동등한 권리로 주장되는 일.

因果應報　인과응보 : 사람이 짓는 선악의 인업에 응하여 과보가 있음.

人面獸心　인면수심 : 겉은 사람이나 마음은 짐승과 같음.

因循姑息　인순고식 : 구습을 버리지 못하고 목전의 편안한 것만을 취함.

因人成事　인인성사 : 남의 힘으로 일이나 뜻을 이룸.

一擧兩得　일거양득 : 한 가지 일로 두 가지의 이득을 봄.

一網打盡　일망타진 : 한 그물에 모두 다 모아 잡음. 곧 한꺼번에 모조리 체포함.

一脈相通　일맥상통 : 솜씨·성격·처지·상태 등이 서로 통함.

一目瞭然　일목요연 : 선뜻 보아도 똑똑하게 알 수 있음.

日薄西山　일박서산 : 해가 서산에 가까와진다는 뜻으로, 늙어서 죽음이 가까와짐을 비유.

一絲不亂　일사불란 : 한 오라기의 실도 어지럽지 않음. 곧 질서가 정연하여 조금도 헝크러진 데나 어지러움이 없음.

一瀉千里　일사천리 : 강물의 물살이 빨라서 한 번 흘러 천리에 다다름. 곧 사물의 진행이 거침없이 빠름을 말함.

一魚濁水　일어탁수 : 한 마리의 고기가 물을 흐린다는 뜻으로, 곧 한 사람의 잘못으로 여러 사람이 그 피해를 받게 됨의 비유.

一言之下　일언지하 : 한 마디로 딱 잘라 말함. 두말할 나위 없음.

一日三秋　일일삼추 : 하루가 삼 년 같다라는 뜻으로, 몹시 지루하거나 기다리는 때의 형용. (동) 一刻如三秋(일각여삼추)

一場春夢　일장춘몽 : 한바탕의 봄꿈처럼 헛된 영화.

日就月將　일취월장 : 나날이 다달이 진전함.

一攫千金　일확천금 : 애쓰지 않고 한꺼번에 많은 재물을 얻음.

臨機應變　임기응변 : 그때 그때의 일의 형편에 따라서 융통성 있게 잘 처리함.

臨戰無退　임전무퇴 : 싸움터에 임하여 물러섬이 없음.

自家撞着　자가당착 : 자기가 한 말이나 행동의 앞 뒤가 모순되는 것.

自繩自縛　자승자박 : 자기 줄로 제 몸을 옭아 묶는다는 뜻으로, 자기 마음씨나 언행(言行)으로 말미암아 제 자신이 행동의 자유를 갖지 못하는 일.

自畵自讚　자화자찬 : 자기가 그린 그림을 자기가 칭찬한다는 말로, 자기의 행위를 스스로 칭찬함을 이름.

作舍道傍　작사도방 : 길가에 집을 짓노라니 오가는 사람마다 의견(意見)이 달라서 주인의 마음이 흔들려 쉽게 집을 지을 수 없었다는 뜻. 곧 무슨 일에나 이견(異見)이 많아서 얼른 결정 못함을 이르는 말.

作心三日　작심삼일 : 한 번 결심한 것이 사흘을 가지 않음. 곧 결심이 굳지 못함을 가리키는 말.

賊反荷杖　적반하장 : 도둑이 도리어 매를 든다는 뜻으로, 잘못한 사람이 도리어 잘한 사람을 나무랄 경우에 쓰는 말.

適材適所 적재적소 : 적당한 재목을 적당한 자리에 씀.

電光石火 전광석화 : 번개불과 부싯돌의 불. 곧 극히 짧은 시간이나 매우 빠른 동작을
말함.

轉禍爲福 전화위복 : 화가 바뀌어 복이 됨. 곧 언짢은 일이 계기가 되어 도리어 행운
을 맞게 됨을 이름.

切磋琢磨 절차탁마 : 옥(玉)·돌 따위를 갈고 닦는 것과 같이 덕행과 학문을 쉼없이
노력하여 닦음을 말함.

頂門一鍼 정문일침 : 정수리에 침을 놓는다는 말. 곧 간절하고 따끔한 충고를 이르는
말.

精神一到 何事不成 정신일도하사불성 : 정신을 한 군데로 쏟으면 무슨 일인들 이루
지 못할 것인가.

糟糠之妻 조강지처 : 지게미와 겨를 먹은 아내. 곧 고생을 함께 하여 온 본처.

朝令暮改 조령모개 : 아침에 내린 영을 저녁에 고침. 곧 법령이나 명령을 자주 뒤바꿈
을 이름.

朝三暮四 조삼모사 : 간사한 꾀로 남을 속여 희롱함을 이르는 말.

種頭得頭 종두득두 : 콩 심은 데 콩을 거둔다는 말로 원인에는 그에 따른 결과가 온다
는 뜻.

坐井觀天 좌정관천 : 우물에 앉아 하늘을 봄. 곧 견문(見聞)이 좁은 것을 가리키는
말.

主客顚倒 주객전도 : 사물의 경중(輕重)·선후(先後), 주인과 객의 차례 따위가 서로
뒤바뀜.

晝耕夜讀 주경야독 : 낮에는 농사일을 하고 밤에는 글을 읽음. 곧 바쁜 틈을 타서 어
렵게 공부함.

走馬加鞭 주마가편 : 달리는 말에 채찍질한다는 말로, 부지런하고 성실한 사람을 더
격려함을 이르는 말.

走馬看山 주마간산 : 달리는 말 위에서 산천을 구경함. 곧 바쁘고 어수선하여 무슨 일
이든지 스치듯 지나쳐서 봄.

酒池肉林 주지육림 : 술이 못을 이루고 고기가 숲을 이루었다는 뜻. 곧 호사스럽고 굉
장한 술잔치를 두고 이르는 말.

竹馬故友 죽마고우 : 어릴 때부터 같이 놀며 자란 벗.

衆寡不敵 중과부적 : 적은 수효가 많은 수효를 대적할 수 없다는 뜻.

衆口難防 중구난방 : 뭇 사람의 말을 다 막기가 어렵다는 말.

知己之友 지기지우 : 서로 뜻이 통하는 친한 벗.

至緊至要 지긴지요 : 더할 나위 없이 긴요함.

指鹿爲馬 지록위마 : 웃사람을 속이고 권세를 거리낌없이 제마음대로 휘두르는 것을
가리키는 말.

支離滅裂 지리멸렬 : 순서없이 마구 뒤섞여 갈피를 잡을 수 없는 상태.

至誠感天 지성감천 : 지극한 정성에 하늘이 감동함.

知彼知己 지피지기 : 적의 내정(內情)과 나의 내정을 소상히 앎.

進退兩難 진퇴양란 : 나아갈 수도 물러설 수도 없는 궁지에 빠짐.

天高馬肥 천고마비 : 가을 하늘은 맑게 개어 높고 말은 살찐다는 뜻으로, 가을이 좋은
시절임을 이르는 말.

千慮一得 천려일득 : 바보 같은 사람이라도 많은 생각 속에는 한 가지 쓸만한 것이 있
다는 말.

天方地軸 천방지축 : ① 너무 바빠서 허둥지둥 내닫는 모양. ② 분별없이 함부로 덤비
는 모양.

天壤之差 천애지차 : 하늘과 땅의 차이처럼 엄청난 차이.

天衣無縫 천애무봉 : ① 천녀(天女)의 옷은 솔기 따위에 인공(人工)의 흔적이 없다
는 뜻으로, 시가(詩歌) 따위의 기교(技巧)에 흠이 없이 완미(完
美)함을 이름. ② 완전 무결하여 흠이 없음을 이름.

天人共怒 천인공노 : 하늘과 땅이 함께 분노한다는 뜻으로, 도저히 용서못함의 비유.

千載一遇 천재일우 : 천년에 한 번 만남. 곧 좀처럼 얻기 어려운 좋은 기회.

天眞爛漫 천진난만 : 꾸밈이나 거짓이 없는 천성 그대로의 순진함.

千篇一律 천편일률 : 많은 사물이 변화가 없이 모두 엇비슷한 현상.

鐵石肝腸 철석간장 : 매우 굳센 지조를 가리키는 말. 鐵心石腸(철심석장)

靑雲萬里 청운만리 : 푸른 구름 일만 리. 곧 원대한 포부나 높은 이상을 이르는 말.

靑出於藍 청출어람 : 쪽에서 나온 푸른 물감이 쪽보다 더 푸르다는 뜻으로, 제자가 스
승보다 낫다는 말. 出藍(출람)

草綠同色 초록동색 : 풀의 푸른 빛은 서로 같음. 곧 같은 처지나 같은 유의 사람들은

서로 같은 처지나 같은 유의 사람들끼리 어울림을 이름.

初志一貫 초지일관 : 처음 품은 뜻을 한결같이 꿰뚫음.

寸鐵殺人 촌철살인 : 작고 날카로운 쇠붙이로 살인을 한다는 뜻으로, 짤막한 경구(警句)로 사람의 마음을 찔러 감동시킴을 가리키는 말.

忠言逆耳 충언역이 : 정성스럽고 바르게 하는 말은 귀에 거슬림.

七顚八起 칠전팔기 : 일곱 번 넘어지고 여덟 번 일어남. 곧 실패를 무릅쓰고 분투함을 이르는 말.

探花蜂蝶 탐화봉접 : 꽃을 찾아 다니는 벌과 나비라는 뜻에서, 여색에 빠지는 것을 가리키는 말.

泰然自若 태연자약 : 마음에 무슨 충동을 당하여도 듬직하고 천연스러움.

破竹之勢 파죽지세 : 대를 쪼개는 기세. 곧 막을 수 없게 맹렬히 적을 치는 기세.

布衣之交 포의지교 : 선비 시절에 사귄 벗.

表裏不同 표리부동 : 마음이 음흉하여 겉과 속이 다름.

豹死留皮 人死留名 표사유피 인사유명 : 표범은 죽어서 가죽을 남기고 사람은 죽어서 이름을 남긴다는 뜻으로, 사람은 죽은 후에 명예를 남겨야 한다는 말.

風前燈火 풍전등화 : 바람 앞에 켠 등불이란 뜻으로, 사물이 매우 위급한 자리에 놓여 있음을 가리키는 말.

漢江投石 한강투석 : 한강에 돌 던지기. 곧 애써도 보람 없음을 이르는 말.

含憤蓄怨 함분축원 : 분함과 원망을 품음.

咸興差使 함흥차사 : 한번 가기만 하면 깜깜 무소식이란 뜻으로, 심부름꾼이 가서 소식이 아주 없거나 회답이 더디 올 때에 쓰는 말.

虛心坦懷 허심탄회 : 마음 속에 아무런 사념없이 품은 생각을 터놓고 말함.

賢母良妻 현모양처 : 어진 어머니이면서 또한 착한 아내.

螢雪之功 형설지공 : 갖은 고생을 하며 학문을 닦은 보람.

狐假虎威 호가호위 : 남의 권세에 의지하여 위세를 부림의 비유.

糊口之策 호구지책 : 가난한 살림에서 겨우 먹고 살아가는 방책.

浩然之氣 호연지기 : ① 하늘과 땅 사이에 가득 차 있는 넓고 큰 원기(元氣). ② 도의에 뿌리를 박고 공명 정대하여 스스로 돌아보아 조금도 부끄럽지 않은 도덕적 용기.

昏定晨省 혼정신성 : 밤에 잘 때에 부모의 침소에 가서 편히 주무시기를 여쭙고, 아침에 다시 가서 밤새의 안후를 살피는 일.

紅爐點雪 홍로점설 : 빨갛게 달아오른 화로에 눈이 내리면 순식간에 녹아 버리고 만다는 말로, 큰 일을 함에 있어서 작은 힘이 아무런 보탬이 되지 못함을 비유하는 말.

畫龍點睛 화룡점정 : 옛날 명화가가 용을 그리고 눈을 그려 넣었더니 하늘로 올라갔다는 고사에서 나와, 사물의 긴요한 곳, 또는 일을 성취함을 이르는 말.

畫蛇添足 화사첨족 : 쓸데 없는 짓을 덧붙여 하다가 도리어 실패함을 가리키는 말. 蛇足(사족)

畫中之餅 화중지병 : 그림의 떡. 곧 실속 없는 일에 비유하는 말.

換骨奪胎 환골탈태 : 딴 사람이 된 듯이 용모가 환하게 트이고 아름다와짐.

患難相救 환난상구 : 근심이나 재앙을 서로 구하여 줌.

荒唐無稽 황당무계 : 말이 근거가 없고 허황함을 이르는 말.

橫說竪說 횡설수설 : 이치에 맞지 않는 말이나 두서없는 말을 아무렇게 지껄임.

興盡悲來 흥진비래 : 즐거운 일이 다하면 슬픈 일이 옴. 곧 세상 일은 돌고 돌아 순환됨을 이르는 말.

특히 주의해야 할 획순

◈ 漢字를 쓸때에는 반드시 왼쪽에서 오른쪽 그리고 위에서 아래로 먼저 쓰며 대개 가로를 먼저쓰고, 세로를 나중에 쓴다.

九	力	乃	及	火
氷	上	左	右	女
心	必	方	房	州
田	里	馬	無	長
哀	兒	出	來	民
比	非	近	起	臣
青	門	狀	飛	書